U0054388

易經
的科學與藝術

教育部教學卓越計畫

與宇宙能量溝通

　　王立文教授的《易經》研究系列，已經集合成書即將出版了，我有幸拜讀過多篇內涵，發現王教授不只把《易經》用在天文地理與日常生活中，還有《易經》與數學、《易經》與藝術、《易經》與命理等各種有趣的推演。

　　《易經》是中國最古老的文獻之一，被儒家尊為「五經」之首。近五十年來，西方和中國的學者根據商、周朝的占卜用的獸骨和龜甲上的甲骨文，青銅器上的鐘鼎文以及其它史料研究，推斷文王、孔子並非《易經》的作者，尤其長沙馬王堆的出土有帛書《易經》，證明這本書成書的時間應是西周後期，大約公元前九世紀末，是西周時期占筮用的文字。

　　《易經》的玄妙在於它以一套符號系統來描述狀態的變易，表現了中國古典文化的哲學和宇宙觀。它的中心思想，是以陰陽兩種元素的對立統一去描述世間萬物的變化。廣義的《易》包括《易經》和《易傳》。《易經》分為《上經》三十卦，《下經》三十四卦。從哲學來說，「易」有多種解釋：

1. 許慎《說文解字》認為「易」由蜥蜴而得名，為一象形字，而蜥蜴能夠變色，俗稱「變色龍」，所以「易」的變易義，為蜥蜴的引申義。
2. 日月為「易」，象徵陰陽。因此，「易」被解釋為交易，亦即陰消陽長、陽消陰長的相互變化。如一般的太極圖所顯示的一樣。
3. 陳鼓應認為日出為「易」，這也是「乾」的本義。又如《繫辭傳》所說：「生生之謂易」。
4. 「易」有變易、變化的意思，指天下萬物是常變的，因此《周易》是教導人面對變易的書。物質世界是運動的，思維反映存在，所以思維也應當是不斷變化的，與時俱進的，即天人合一。
5. 「易」即是「道」，恆常的真理，即使事物隨著時空變幻，恆常的道不變。

　　總之，「易」能占卜、能觀變化、能生生不息，如蔣公所說的：「生命的意義在創造宇宙繼起之生命」一樣。體會「易」也就能體會生命之美、日新又新。

　　現代人普遍認為《易經》最初是占卜用的書，但它的影響遍及中國的哲學、宗教、醫學、天文、算術、文學、音樂、藝術、軍事和武術。然而，我在王教授書中看到的是數字與顏色，這真是回歸到最原始的溝通了。想像宇宙的浩瀚，人與人不需文字，只有數字和色塊，這種溝通是最渾樸的，最天然的，它甚至已不限於人與人，它已經還原到人與天、人與菩薩、人與仙佛、人與神靈！

　　《老子》說：「道生一，一生二，二生三，三生萬物。」就是這個道理。

台大中文系 蕭麗華 序於玉函樓

復見天地之心的人與書

欣聞王立文主任要出書了，而且是中國經書之首的《易經》，這一部充滿哲學、倫理學、文學藝術與自然科學的先人智慧，將由專攻航太科學的學者撰述成書，對我這個讀人文學科的人而言，真是充滿著期待與贊歎！

王主任是個不務"正"業又令人欽佩的學者。他是著名的理工專家卻充滿無限的人文關懷，帶著學生讀《傳習錄》、《易經》、《孫子兵法》，他對經典的解讀，往往讓人拍案叫絕，讀出人文領域學者不易察覺的人生智慧。正因為他的不務"正"業，元智大學的通識教學部在他的帶領之下，「經典五十」已成為許多大學仿效的對象，今日，這本以非具象藝術之視野解讀《易經》的著作，正是他不務"正"業的奇作！

前人以簡易、變易、不易解釋《易經》的窮、變、通之道，而王主任的奇作正是將這三易精神發揚光大且後出轉菁。從藝術角度論《易經》者不乏其人，然與西方藝術結合者則不多，而他不僅結合西方藝術，且以荷蘭畫家蒙德里安的非具象藝術論述《易經》，這正是他的變易；將六十四卦的排序分成四組，分別以紅、黃、藍三原色與白、灰、黑三非原色成就方陣序卦彩色圖，此即他簡易且具有創意之舉；而以藝術的方法傳播、發揚《易經》的生命哲理，則是他不易的核心價值。

以非具象的藝術視野解釋《易經》，王主任已跳脫了我們對《易經》的傳統認識。方陣序卦圖乃一本他的科學專業，以客觀的圖像分析其中所隱涵的意義；然而以簡單的原色，建構《易經》不同於傳統的圖像，則是他不務"正"業的藝術創舉，正如前幾年他所推動流體力學的藝術創作，成為全國首創，至今，仍有許多人向他請益、取經。

王主任之所以成功地結合人文與科學之道，開創生生不息的智慧視域，讓我想起了《易經·復卦》中「復，其見天地之心。」古人在生命修煉上特別重視「復卦」，最主要在於復卦乃象徵天地生生不已的回歸之道。對修煉者而言，「復卦」提醒我們不忘復善歸仁、堅守正道、明善復初，不為外物所惑，回歸生命與天地合體之心。因存「天地之心」，所以創意源源不絕；因存「天地之心」所以無理工／人文之分；因存「天地之心」，所以無人我之別、階級之異；因存「天地之心」，所以重視修己成人；因存「天地之心」，正氣悠然而現。

復見天地之心，這是我們對王主任及其著作的描述，我相信這一本令人大開眼界的奇作，將如以往一般，令讀者「讀其書，想見其人」，而不負我們所望的，此人與此書，正是「復見天地之心」的體現！

中國語文學系系主任 鍾雲鶯

王立文 教授 簡歷

學歷：1983 美國凱斯西儲機械工程博士
　　　1974 臺灣大學機械工程學士

現任：元智大學通識教學部主任／教授
　　　中華民國通識教育學會監事
　　　佛學與科學期刊主編
　　　圓智學會常任理事
　　　中華生命電磁學會理事
　　　孫子兵法研究學會理事

經歷：2003 元智大學副校長
　　　1999 元智大學教務長
　　　1987 美國NASA路易士研究中心副研究員
　　　1983 成功大學航空太空工程學系副教授
　　　1989～2008 元智大學機械工程學系教授

易經的科普面向

　　如果説中國古代有科學，那麼易經應該就是那科學的源頭了。其實中國古代數學絲毫不亞於其他文明地區的數學。本文就以易經中之先天八卦排序問題、易卦方陣與座標、六十四卦卦序之密及卦變的方式，四個主題作一番探究，在這裏面可發現許多數學思維令人嘆為觀止，不過，這些數學並不難，故將其簡述於后，因易經如一大寶山，是非常多的思想資源寶庫，茲僅取科普（數學）面向管窺之。

一、前言：八卦的排序問題

　　易經有其科學的面向，習人文者讀易經對此面向有兩種態度，一、敬鬼神而遠之，避之唯恐不及，二、視而不見或輕蔑待之。其實易經中有濃厚的人文倫理味是在文王、周公、孔子之後才逐漸形成的。在伏羲、神農、黃帝時期，易主要還是以象數呈現，可以視為當時的天文、物理、數學及玄學的綜合學問。本文僅就易經的科學面向加以解析，易所含的科學其實並不深奧。一般而言，有了良好的高中數學程度也就夠用了。

　　近日我對易經做了一番了解，發現大家對易經的二進位還普遍不清楚，在易經相關書籍八卦的排序如何按照二進位轉成十進位的次序？古老的排序道理何在？以0與自然數（0～7）的排法在書中都不曾見過，這是十分令我詫異的，現不揣淺陋將八卦依0、1、2、3、4、5、6、7的次序排出，或許這樣的排法能使熟悉數學的朋友會因之對易經感起興趣來。

　　坤（☷）對應0，震（☳）對應1，坎（☵）對應2，兑（☱）對應3，艮（☶）對應4，離（☲）對應5，巽（☴）對應6，乾（☰）對應7，這是怎麼得到的呢？其實這三個爻，最下面的代表二的零次方，中間的爻代表二的一次方，上面的爻代表二的二次方，如果該爻屬陰就用0乘，若該爻屬陽就用1乘，所以坤卦即
　　0×（二的零次方）+0×（二的一次方）+0×（二的二次方），而乾卦則是1×（二的零次方）+1×（二的一次方）+1×（二的二次方），又如離卦則是1×（二的零次方）+0×（二的一次方）+1×（二的二次方），餘卦類推。

　　因此依自然數的次序，八卦的順序應是坤、震、坎、兑、艮、離、巽、乾，白話的説法就是地、雷、水、澤、山、火、風、天，如此簡易的秩序一旦被普遍接受，我相信易經的傳播會更加速，因為它的可理解性增加了。當有了八卦的新序法，我們很容易可以按此新序排出一個新矩陣，這新矩陣裏面就可有六十四卦。

　　至於古書中先天八卦的排序是乾1，兑2，離3，震4，巽5，坎6，艮7，坤8，這是如何得到的呢？原來古人處理這三個爻的方式與上面所述的方式相反，也就是最下面的爻是二的二次方，第二爻是二的一次方，上面的爻是二的零次方，如此坤（☷）對應0，艮（☶）對應1，坎（☵）對應2，巽（☴）對應3，震（☳）對應4，離（☲）對應5，兑（☱）對

應6，乾（☰）對應7，因為古代沒有0的概念，故用8來減其對應數，於是坤為8，艮為7，坎為6，巽為5，震為4，離為3，兌為2，乾為1，先天八卦的數學隱藏的如此妙，令人嘆為觀止。乾、兌、離、震、巽、坎、艮、坤（白話的說法是天、澤、火、雷、風、水、山、地的順序）的次序不一定要硬背，是可以推出來的！

二、易卦方陣與笛卡爾座標

　　古代人對八卦就賦予了對應的數值，例如：乾（天）、兌（澤）、離（火）、震（雷）、巽（風）、坎（水）、艮（山）、坤（地），分別對應1、2、3、4、5、6、7、8，八八六十四卦就是上、下卦皆可是八卦之一。如地天泰卦即是上卦為地（☷）、下卦為天（☰）、形成的重卦（䷊），這種情況我們若懂得二維笛卡爾座標，事實上可用（1，8）代表，因為在習慣上是下卦（內卦）先出來，上卦（外卦）後出來，故我們可以X軸的橫座標數值代表下卦，Y軸的縱座標數值代表上卦，按此原則的話，天地否卦（䷋）的座標表示法，即（8，1）。如此一來，六十四卦就分佈在（1，1）、（1，8）、（8，1）、（8，8）四點所圍起來的正方形之內或邊界上了。（1，1）、（2，2）、（3，3）、（4，4）、（5，5）、（6，6）、（7，7）、（8，8）形成一對角線，正好是六十四卦中的乾、兌、離、震、巽、坎、艮、坤八卦，而（1，2）、（1，3）、（1，4）、（1，5）、（1，6）、（1，7）則分別是澤天夬，火天大有，雷天大壯，風天小畜，水天需，山天大畜，另（2，1）、（3，1）、（4，1）、（5，1）、（6，1）、（7，1）則分別是天澤履，天火同人，天雷无妄，天風姤，天水訟，天山遯等卦。

　　當易卦用四方陣排出時，看起來頗為嚇人，見圖一，又帶有神秘感，但實際上就可用正方陣（由（1，1）、（1，8）、（8，1）、（8，8）所構成的）所有的點代表之，將每個座標點上寫上卦名，易卦看起來就更平易近人了，見圖二，另外用英文字母取代數字對應到八卦，亦能讓易卦的結構多吐露出一些訊息，若將乾、兌、離、震、巽、坎、艮、坤八卦分別對應，A、B、C、D、E、F、G、H八個大寫字母，同樣的，讓先出現的字母（橫向）代表下卦，後出現的（縱向）代表上卦。如此，AC代表火天大有卦（䷍），BD代表雷澤歸妹卦（䷵），GH代表地山謙卦（䷎）等。這樣由AA，AH，HA，HH四角所形成的方陣亦可取代古代易卦的方陣。其對角線AA，BB，CC，DD，EE，FF，GG，HH又復代乾、兌、離、震、巽、坎、艮、坤等八卦。在英文大寫字母A～H所構成的方陣中，寫上易卦之卦名，見圖三，您會不會覺得易的神秘色彩愈來愈少了呢？在排列組合的問題中，我們亦會察覺一些對稱的現象。易卦在歷史上後來又和天干、地支、五行攪合在一起，愈形繁複，但只要你有清楚的數學頭腦和平常的數學程度，下點功夫找到一些基本的分析方法，易圖、易表是不會太令人感到深奧難解的。

下掛＼上掛	一 乾 天	二 兌 澤	三 離 火	四 震 雷	五 巽 風	六 坎 水	七 艮 山	八 坤 地
天	乾為天	澤天夬	火天大有	雷天大壯	風天小畜	水天需	山天大畜	地天泰
澤	天澤履	兌為澤	火澤睽	雷澤歸妹	風澤中孚	水澤節	山澤損	地澤臨
火	天火同人	澤火革	離為火	雷火豐	風火家人	水火既濟	山火賁	地火明夷
雷	天雷无妄	澤雷隨	火雷噬嗑	震為雷	風雷益	水雷屯	山雷頤	地雷復
風	天風姤	澤風大過	火風鼎	雷風恆	巽為風	水風井	山風蠱	地風升
水	天水訟	澤水困	火水未濟	雷水解	風水渙	坎為水	山水蒙	地水師
山	天山遯	澤山咸	火山旅	雷山小過	風山漸	水山蹇	艮為山	地山謙
地	天地否	澤地萃	火地晉	雷地豫	風地觀	水地比	山地剝	坤為地

圖一、傳統六十四卦方陣圖

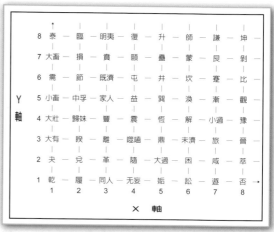

圖二、笛卡爾座標與易卦

	A	B	C	D	E	F	G	H
H	泰	臨	明夷	復	升	師	謙	坤
G	大畜	損	賁	頤	蠱	蒙	艮	剝
F	需	節	既濟	屯	井	坎	蹇	比
E	小畜	中孚	家人	益	巽	渙	漸	觀
D	大壯	歸妹	豐	震	恆	解	小過	豫
C	大有	睽	離	噬嗑	鼎	未濟	旅	晉
B	夬	兌	革	隨	大過	困	咸	萃
A	乾	履	同人	无妄	姤	訟	遯	否

圖三、英文八字母之縱橫方塊與易卦

三、卦序的探討

　　大部分的易經書都按照一種順序在解卦，順序見圖四、圖五，至於為什麼按照此相當不規則的順序在解卦，各種說法莫衷一是，南懷瑾大師對這些解釋都不滿意，序卦傳用易理解釋就像編個故事，方便記憶亦無可厚非。序卦傳的六十四卦序為：乾、坤、屯、蒙、需、訟、師、比、小畜、履、泰、否、同人、大有、謙、豫、隨、蠱、臨、觀、噬嗑、賁、剝、復、无妄、大畜、頤、大過、坎、離、咸、恆、遯、大壯、晉、明夷、家人、睽、蹇、解、損、益、夬、姤、萃、升、困、井、革、鼎、震、艮、漸、歸妹、豐、旅、巽、兌、渙、節、中孚、小過、既濟、未濟。前三十卦據說是宇宙自然生態之則，後三十四卦則是人事社會之則，古人編了一首卦序歌：乾坤屯蒙需訟師，比小畜兮履泰否，同人大有謙豫隨，蠱臨觀兮噬嗑賁，剝復无妄大畜頤，大過坎離三十備。咸恆遯兮及大壯，晉與明夷家人睽，蹇解損益夬姤萃，升困井革鼎震繼，艮漸歸妹豐旅巽，兌渙節兮中孚至，小過既濟兼未濟，是為下經三十四。

　　這順序可不可以單從簡易的數學邏輯推衍出來，目前尚未成功，但已發現一些規則，例如我們將方陣劃一對角線，沿著乾到坤，你會發現第5（需）、6（訟）；7（師）、8（比）；11（泰）、12（否）；13（同人）、14（大有）；35（晉）、36（明夷）；63（既濟）、64（未濟），六對連續卦皆是以那對角線為中線做對稱的，所以這看似混亂無規則的數列，其中應藏有規則，類似達文西密碼，易經卦序亦有其密碼。究竟是先有序再找理，還是先有理再定序，這是千年之密。

上掛＼下掛	乾	兌	離	震	巽	坎	艮	坤
乾	1	43	14	34	9	5	26	11
兌	10	58	38	54	61	60	41	19
離	13	49	30	55	37	63	22	36
震	25	17	21	51	42	3	27	24
巽	44	28	50	32	57	48	18	46
坎	6	47	64	40	59	29	4	7
艮	33	31	56	62	53	39	52	15
坤	12	45	35	16	20	8	23	2

圖四、六十四卦卦序

上掛＼下掛	乾	兌	離	震	巽	坎	艮	坤
乾	乾	夬	大有	大壯	小畜	需	大畜	泰
兌	履	兌	睽	歸妹	中孚	節	損	臨
離	同人	革	離	豐	家人	既濟	賁	明夷
震	无妄	隨	噬嗑	震	益	屯	頤	復
巽	姤	大過	鼎	恆	巽	井	蠱	升
坎	訟	困	未濟	解	渙	坎	蒙	師
艮	遯	咸	旅	小過	漸	蹇	艮	謙
坤	否	萃	晉	豫	觀	比	剝	坤

圖五、六十四卦卦名

四、卦變的方式

易經有六十四卦這是普通常識，但卦與卦的關係深一步探討，可就有趣了，例如乾卦（☰）六爻皆陽，若將其每一爻皆變，則成為坤卦（☷），這種變化叫錯變。將錯變使用在坤卦則會變回成乾卦，再舉坎卦（☵）為例，將其錯變，每一爻皆變，則成離卦（☲）。同理，錯變若使用在離卦，則會變成坎卦，另外像水火既濟卦（䷾）與火水未濟卦（䷿）也是互為錯變對象，頤（䷚）與大過（䷛）；中孚（䷼）與小過（䷽）也都是有錯變關係。

在序卦傳中的順序，少數的連續卦之間是錯變的關係，如上述，多半連續卦之間則是綜變的關係。那麼什麼是綜變呢？如水雷屯卦（䷂），你把它寫在面前的桌面上，然後站到對面去看，就會看成山水蒙卦（䷃），這屯蒙二卦就是互為綜變的對象。同理，澤山咸卦（䷞）經過綜變就會變成雷風恆卦（䷟）。如此觀察，不難發現序卦傳中的連續卦，像需、訟；師、比；小畜、履；泰、否；同人、大有；謙、豫；隨、蠱；臨、觀；噬嗑、賁；剝、復；无妄、大畜；遯、大壯；晉、明夷；家人、睽；蹇、解；損、益；夬、姤；萃、升；困、井；革、鼎；震、艮；漸、歸妹；豐、旅；巽、兌；渙、節等等"配偶"，彼此之間就是綜變的關係見圖六，妙的是既濟卦與未濟卦的關係也可以是綜變。

從六十四卦中看錯綜卦有點複雜，其實錯綜的變化概念亦可以用在八卦，見圖七。本卦在中間，分別是乾（☰），兌（☱），離（☲），震（☳），巽（☴），坎（☵），艮（☶），坤（☷），讓它們分別對應Ａ，Ｂ，Ｃ，Ｄ，Ｅ，Ｆ，Ｇ，Ｈ，綜變之後的系列為Ａ，Ｅ，Ｃ，Ｇ，Ｂ，Ｆ，Ｄ，Ｈ，本卦錯變之後的系列為Ｈ，Ｇ，Ｆ，Ｅ，Ｄ，Ｃ，Ｂ，Ａ。說卦傳有云：「天地定位，山澤通氣，雷風相薄，水火不相射，八卦有錯」，由此可見，古人其實亦知八卦中錯變的關係，只是說得太精簡了。掌握了八卦的錯綜變卦，見圖八，對理解六十四卦的變卦就更能徹底了。一個人在某一時空的境況猶如一卦，不論吉凶，到另一時空，卦就變了。保持貞固，再順應自然，並理解不同的卦性，自可在各種境況游刃有餘。

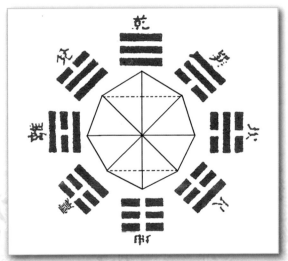

圖六、從序卦看錯綜變卦

綜變卦	本卦	錯變卦
乾（☰）A	乾（☰）A	坤（☷）H
巽（☴）E	兌（☱）B	艮（☶）G
離（☲）C	離（☲）C	坎（☵）F
艮（☶）G	震（☳）D	巽（☴）E
兌（☱）B	巽（☴）E	震（☳）D
坎（☵）F	坎（☵）F	離（☲）C
震（☳）D	艮（☶）G	兌（☱）B
坤（☷）H	坤（☷）H	乾（☰）A

圖七、八卦的錯綜變卦

圖八、先天八卦圖（　對角實線表錯變　---隔角虛線表綜變）

結論

　　先天八卦的卦序用二進位的數學可迎刃而解，古人是否真已懂二進位數學，應該說高明者已有類似思維。至於易卦方陣可以笛卡爾座標表示之，這是遷就現代讀者方便其了解與使用，原方陣也就呈現的很妙了，而這六十四卦卦序之密，在探究中發現一些對稱現象，表示卦序不是完全無章法的，最後看卦變之規則實是一有趣的數學遊戲，二千五百多年前我們的老祖先就已有如此好的數學頭腦與智慧，真令人拍案叫絕。

9

易經的教誨與藝術

◎易經的教誨

　　變易相對於不易，無常相對於永恆不變，萬事萬物皆在變易與無常之中。面對此種狀況，人心易流於焦躁不安，人心希望有不易的基石，永恆不變的靠山，但人的生活經驗中，似乎非常難見不易的現象，更遑論永恆不變的安定。在古老的中國，易經系統指出了在變易與不易之中，不是全無規則可循，觀察天文、地理與人事，它指出了有簡易的規則，這"簡易"即是變易與不易之間的橋樑，另外在佛法系統中，在無常與永恆不變間亦有一橋樑，稱之為因緣。懂得因緣亦就對變化的規則有了一定程度的瞭解，不致於對未來恐慌而有所依循。元智大學的經典五十中就有易經及金剛經、六祖壇經三書述説變易、簡易及無常、因緣的概念，在這世事變化甚鉅的年代，如能理解易經系統或佛法系統中的道理，對簡易或因緣有深刻的認識，身心便能安頓。

　　在易經中的簡易是如何掌握人事變化呢？它用三支陰陽爻組成八卦，再由八卦形成上、下卦，一共六十四卦，三百八十四爻。每一卦代表一種境況，比方説繁榮昌盛、窮困潦倒或訴訟官司就是不同的卦象。但每一境況又可細分為六，因每卦有六爻，境況雖一但隨爻亦會同中有異，以乾卦為例，初九是潛龍勿用，九五則是飛龍在天，同樣是健、龍，但在不同階段，應對的方式，仍有差異。人們面對變局先要確認自己處於何卦的境況，其次再看是何爻在卦中主導，應對的方式及態度即可確立。當然在現代人的強烈質疑的慣性下，能夠接受易經的説法的人為數不多，不過不信者恆不信，自己亦無安定之感，現代人的日子並不好受。我們對易經的態度並不一定要先信或排斥，靜心瞭解一番，你就可以體會其中的奧妙，在生活中作一些運用。

　　至於佛法系統中的因緣觀，我們要稍微瞭解所謂的十二因緣，從無明、行、識、名色的心靈部分到六入、觸、受、愛、取的身體部分，再加有、生、老死的生活世界，前者對後者的影響甚大。換言之，心靈部分有問題很容易在身體、生活部分造成大問題，因之有時心靈問題解決了，身體及生活部分也就得到大量的改善，這種能所的因緣關係掌握之後，對世事的洞察力會增加，應對的行為也就容易有效，不會頭痛只醫頭，腳痛只醫腳。

　　或説科學、法律不也是規則嗎？人們依這些規則也能安頓身心嗎？事實上，我們根據經驗看不出這種效果，原來當規則太多，就像科學即使原子這麼小，其中的規律就多的不得了，法律亦然，六法全書條文極多而且時間久了亦會有所變更。由此可知，當規律太細太多時，就跟全無規則相去不遠了，尤其對人生而言，有個大方向、大原則，會比太多方向、太多原則要好的多，當然更比全無方向、無原則好太多。讀者若是在人事中浮沈，苦惱不斷，欠缺安定感，不妨試試了解易經系統中的簡易，佛法系統中的因緣，或許在其中可以找到安身立命的線索。

　　易經是中華文化中相當有特色的經典，不論儒家和道家都將其納為自己這一方的重要經典，尤其中醫理論中更充滿了陰陽之説，易經六十四卦，每卦都是由六個陰或陽爻所構成的。近年易經對人生養身產生了相當大的啟發作用，粗略的説，以往西方的醫學，有病的器官組織就予以開刀解決，也就是頭痛醫頭，腳痛醫腳的作法。中醫則非如此，它是做整體性的望、聞、問、切。某處疼痛，並不見得針對該處改善即可，有可能是別處或整個大組織的問題在此呈現，這方面讀一些中醫師寫的易經的養身秘密就能領略其中奧妙。易經除了深具簡易之妙，其整合性亦非常高明。

◎易經的藝術

　　易經最常被人看成一本卜卦的書，哲學大師馮友蘭認為易經是儒家的形上學，道教名著「參同契」則是一本揉合易經、老子道德經、莊子三書的精華寫成的「道」書，另有學數學的人發現易經中含有最早的二進位的數學概念。本文擬提出易經的一個新面向：易經的藝術，這方面鮮有人論及，不過"易經的藝術"已然存在，只是缺人點破及大力發揮而已。圖九是一器皿外表上畫有八卦，圖十是一門環，這門環周遭有八卦圖樣，即使是古人用毛筆畫太極生兩儀，兩儀生四象，四象生八卦，……形成一長條黑白相間的圖案，我亦覺得是一不錯的藝術作品，見圖十一。另外，六十四卦用天圓地方的概念排出來，亦何嘗不是一藝術傑作，見圖十二，以上四圖皆為前人的藝術作品。

　　我個人在西方藝術家裏面，十分欣賞荷蘭畫家蒙德里安（1872—1944），他是非具象繪畫的創始者之一，他在1930年有一代表作為《紅、黃、藍的構成》，他曾說：「人類發展已超出了懷舊、狂喜、悲傷、恐懼等感情作用的範圍，美使感情永恆，在這感情中，這些感情被表現得純淨清澈。」他借著繪畫的基本元素：直線和直角（水平與垂直）、三原色（紅、黃、藍）和三個非原色（白、灰、黑），用這些有限的圖案意義和抽象相結合，象徵構成自然的力量和自然本身。我在易卦方陣中發現排序的奧秘，認為與其用數學解析其規則，不如以顏色來表達順序之先後，例如將64卦分為四組，第一到十六卦為甲組，第十七到三十二卦為乙組，第三十三卦到四十八卦為丙組，第四十九到六十四卦為丁組，而甲、乙、丙、丁各組分別用不同顏色塗上，類似蒙德里安式的抽象圖便有很多可以衍生出來。因八卦方陣的八卦可以用不同順序排出，它會影響方陣中各卦的位置，如此依著古老的卦序自可產生一系列有趣的易經之藝術作品，我特請通識教學部許婉婷及鄭壹允兩位小姐合作一百二十個方陣卦序彩色圖，並以A、B、C、D、E、F、G、H分別代表乾、兌、離、震、巽、坎、艮、坤八卦，供大家欣賞。

　　易卦中有山火賁（☲☶）卦，賁（ㄅ一ˋ）是裝飾的意思，易的傳播力量有命理的部分，有哲理的部分，有科學的部分，但亦可以用藝術的方法來傳播如賁卦，我想易卦的賁卦早已存在，今後易的全球傳播，賁應是不可小看的藝術卦象，它可以是易經傳播至全球的主要方法之一。

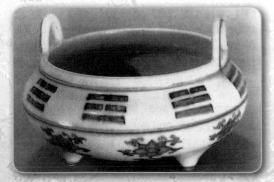

圖九、器皿外表上畫有八卦

圖十、門環周遭有八卦圖樣

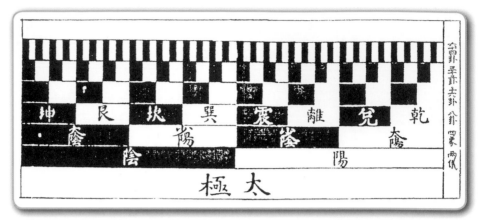

圖十一、古人用毛筆畫太極生兩儀，兩儀生四象，四象生八卦，形成一長條黑白相間的圖案。

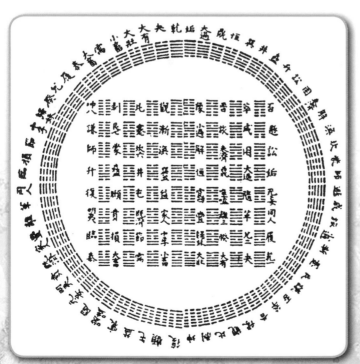

圖十二、六十四卦用天圓地方的概念排出

坤 地	艮 山	坎 水	巽 風	震 雷	離 火	兌 澤	乾 天	上掛 / 下掛
地天泰	山天大畜	水天需	風天小畜	雷天大壯	火天大有	澤天夬	乾為天	天
地澤臨	山澤損	水澤節	風澤中孚	雷澤歸妹	火澤睽	兌為澤	天澤履	澤
地火明夷	山火賁	水火既濟	風火家人	雷火豐	離為火	澤火革	天火同人	火
地雷復	山雷頤	水雷屯	風雷益	震為雷	火雷噬嗑	澤雷隨	天雷无妄	雷
地風升	山風蠱	水風井	巽為風	雷風恆	火風鼎	澤風大過	天風姤	風
地水師	山水蒙	坎為水	風水渙	雷水解	火水未濟	澤水困	天水訟	水
地山謙	艮為山	水山蹇	風山漸	雷山小過	火山旅	澤山咸	天山遯	山
坤為地	山地剝	水地比	風地觀	雷地豫	火地晉	澤地萃	天地否	地

一、先天卦排序

1	A	B	C	D	E	F	G	H
2	C	D	E	F	G	H	A	B
2'	B	D	E	G	F	H	A	C
3	E	F	G	H	A	B	C	D
4	G	H	A	B	C	D	E	F
4'	F	H	A	C	B	D	E	G
5	H	G	F	E	D	C	B	A
6	F	E	D	C	B	A	H	G
6'	G	E	D	B	C	A	H	F
7	D	C	B	A	H	G	F	E
8	B	A	H	G	F	E	D	C
8'	C	A	H	F	G	E	D	B
9	A	C	E	G	B	D	F	H
10	E	G	B	D	F	H	A	C
10'	C	G	B	F	D	H	A	E
11	B	D	F	H	A	C	E	G
12	F	H	A	C	E	G	B	D
12'	D	H	A	E	C	G	B	F
13	B	A	D	C	F	E	H	G
14	D	C	F	E	H	G	B	A
14'	A	C	F	H	E	G	B	D
15	F	E	H	G	B	A	D	C
16	H	G	B	A	D	C	F	E
16'	E	G	B	D	A	C	F	H
17	G	E	C	A	B	D	F	H
18	C	A	B	D	F	H	G	E
18'	E	A	B	F	D	H	G	C
19	B	D	F	H	G	E	C	A
20	F	H	G	E	C	A	B	D
20'	D	H	G	C	E	A	B	F
21	H	F	D	B	A	C	E	G
22	D	B	A	C	E	G	H	F
22'	F	B	A	E	C	G	H	D
23	A	C	E	G	H	F	D	B
24	E	G	H	F	D	B	A	C
24'	C	G	H	D	F	B	A	E

先天八卦排序表共有三十六組，組合方式是以先天八卦排序：乾（A）、兌（B）、離（C）、震（D）、巽（E）、坎（F）、艮（G）、坤（H）為原型，再列分六種ABCDEFGH、HGFEDCBA、ACEGBDFH、BADCFEHG、GECABDFH、HFDBACEG等模組，其次，將模組次序中以兩兩為一組數列進行調動，其中另有隨機次序相調之特例組合。（文／許婉婷）

易經 的科學與藝術

◎ 先天排序（36組）

先天排序 1

下卦 ＼ 上卦	A	B	C	D	E	F	G	H
A	1	43	14	34	9	5	26	11
B	10	58	38	54	61	60	41	19
C	13	49	30	55	37	63	22	36
D	25	17	21	51	42	3	27	24
E	44	28	50	32	57	48	18	46
F	6	47	64	40	59	29	4	7
G	33	31	56	62	53	39	52	15
H	12	45	35	16	20	8	23	2

15

先天排序 2

下卦＼上卦	C	D	E	F	G	H	A	B
C	30	55	37	63	22	36	13	49
D	21	51	42	3	27	24	25	17
E	50	32	57	48	18	46	44	28
F	64	40	59	29	4	7	6	47
G	56	62	53	39	52	15	33	31
H	35	16	20	8	23	2	12	45
A	14	34	9	5	26	11	1	43
B	38	54	61	60	41	19	10	58

先天排序 3

上卦 下卦	B	D	E	G	F	H	A	C
B	58	54	61	41	60	19	10	38
D	17	51	42	27	3	24	25	21
E	28	32	57	18	48	46	44	50
G	31	62	53	52	39	15	33	56
F	47	40	59	4	29	7	6	64
H	45	16	20	23	8	2	12	35
A	43	34	9	26	5	11	1	14
C	49	55	37	22	63	36	13	30

先天排序 4

下卦 \ 上卦	E	F	G	H	A	B	C	D
E	57	48	18	46	44	28	50	32
F	59	29	4	7	6	47	64	40
G	53	39	52	15	33	31	56	62
H	20	8	23	2	12	45	35	16
A	9	5	26	11	1	43	14	34
B	61	60	41	19	10	58	38	54
C	37	63	22	36	13	49	30	55
D	42	8	27	24	25	17	21	51

先天排序 5

下卦＼上卦	G	H	A	B	C	D	E	F
G	52	15	33	31	56	62	53	39
H	23	2	12	45	35	16	20	8
A	26	11	1	43	14	34	9	5
B	41	19	10	58	38	54	61	60
C	22	36	13	49	30	55	37	63
D	27	24	25	17	21	51	42	3
E	18	46	44	28	50	32	57	48
F	4	7	6	47	64	40	59	29

先天排序 6

下卦＼上卦	F	H	A	C	B	D	E	G
F	29	7	6	64	47	40	59	4
H	8	2	12	35	45	16	20	23
A	5	11	1	14	43	34	9	26
C	63	36	13	30	49	55	37	22
B	60	19	10	38	58	54	61	41
D	3	24	25	21	17	51	42	27
E	48	46	44	50	28	32	57	18
G	39	15	33	56	31	62	53	52

先天排序 7

下卦＼上卦	H	G	F	E	D	C	B	A
H	2	23	8	20	16	35	45	12
G	15	52	39	53	62	56	31	33
F	7	4	29	59	40	64	47	6
E	46	18	48	57	32	50	28	44
D	24	27	3	42	51	21	17	25
C	36	22	63	37	55	30	49	13
B	19	41	60	61	54	38	58	10
A	11	26	5	9	34	14	43	1

先天排序 8

上卦／下卦	F	E	D	C	B	A	H	G
F	29	59	40	64	47	6	7	4
E	48	57	32	50	28	44	46	18
D	3	42	51	21	17	25	24	27
C	63	37	55	30	49	13	36	22
B	60	61	54	38	58	10	19	41
A	5	9	34	14	43	1	11	26
H	8	20	16	35	45	12	2	23
G	39	53	62	56	31	33	15	52

先天排序 9

上卦 下卦	G	E	D	B	C	A	H	F
G	52	53	62	31	56	33	15	39
E	18	57	32	28	50	44	46	48
D	27	42	51	17	21	25	24	3
B	41	61	54	58	38	10	19	60
C	22	37	55	49	30	13	36	63
A	26	9	34	43	14	1	11	5
H	23	20	16	45	35	12	2	8
F	4	59	40	47	64	6	7	29

先天排序 10

下卦＼上卦	D	C	B	A	H	G	F	E
D	51	21	17	25	24	27	3	42
C	55	30	49	13	36	22	63	37
B	54	38	58	10	19	41	60	61
A	34	14	43	1	11	26	5	9
H	16	35	45	12	2	23	8	20
G	62	56	31	33	15	52	39	53
F	40	64	47	6	7	4	29	59
E	32	50	28	44	46	18	48	57

先天排序 11

下卦＼上卦	B	A	H	G	F	E	D	C
B	58	10	19	41	60	61	54	38
A	43	1	11	26	5	9	34	14
H	45	12	2	23	8	20	16	35
G	31	33	15	52	39	53	62	56
F	47	6	7	4	29	59	40	64
E	28	44	46	18	48	57	32	50
D	17	25	24	27	3	42	51	21
C	49	13	36	22	63	37	55	30

先天排序 12

上卦 下卦	C	A	H	F	G	E	D	B
C	30	13	36	63	22	37	55	49
A	14	1	11	5	26	9	34	43
H	35	12	2	8	23	20	16	45
F	64	6	7	29	4	59	40	47
G	56	33	15	39	52	53	62	31
E	50	44	46	48	18	57	32	28
D	21	25	24	3	27	42	51	17
B	38	10	19	60	41	61	54	58

先天排序 13

上卦 下卦	A	C	E	G	B	D	F	H
A	1	14	9	26	43	34	5	11
C	13	30	37	22	49	55	63	36
E	44	50	57	18	28	32	48	46
G	33	56	53	52	31	62	39	15
B	10	38	61	41	58	54	60	19
D	25	21	42	27	17	51	3	24
F	6	64	59	4	47	40	29	7
H	12	35	20	23	45	16	8	2

先天排序 14

上卦 下卦	E	G	B	D	F	H	A	C
E	57	18	28	32	48	46	44	50
G	53	52	31	62	39	15	33	56
B	61	41	58	54	60	19	10	38
D	42	27	17	51	3	24	25	21
F	59	4	47	40	29	7	6	64
H	20	23	45	16	8	2	12	35
A	9	26	43	34	5	11	1	14
C	37	22	49	55	63	36	13	30

先天排序 15

下卦＼上卦	C	G	B	F	D	H	A	E
C	30	22	49	63	55	36	13	37
G	56	52	31	39	62	15	33	53
B	38	41	58	60	54	19	10	61
F	64	4	47	29	40	7	6	59
D	21	27	17	3	51	24	25	42
H	35	23	45	8	16	2	12	20
A	14	26	43	5	34	11	1	9
E	50	18	28	48	32	46	44	57

先天排序 16

下卦＼上卦	B	D	F	H	A	C	E	G
B	58	54	60	19	10	38	61	41
D	17	51	3	24	25	21	42	27
F	47	40	29	7	6	64	59	4
H	45	16	8	2	12	35	20	23
A	43	34	5	11	1	14	9	26
C	49	55	63	36	13	30	37	22
E	28	32	48	46	44	50	57	18
G	31	62	39	15	33	56	53	52

先天排序 17

下卦＼上卦	F	H	A	C	E	G	B	D
F	29	7	6	64	59	4	47	40
H	8	2	12	35	20	23	45	16
A	5	11	1	14	9	26	43	34
C	63	36	13	30	37	22	49	55
E	48	46	44	50	57	18	28	32
G	39	15	33	56	53	52	31	62
B	60	19	10	38	61	41	58	54
D	3	24	25	21	42	27	17	51

先天排序 18

下卦 上卦	D	H	A	E	C	G	B	F
D	51	24	25	42	21	27	17	3
H	16	2	12	20	35	23	45	8
A	34	11	1	9	14	26	43	5
E	32	46	44	57	50	18	28	48
C	55	36	13	37	30	22	49	63
G	62	15	33	53	56	52	31	39
B	54	19	10	61	38	41	58	60
F	40	7	6	59	64	4	47	29

32

先天排序 19

上卦 下卦	B	A	D	C	F	E	H	G
B	58	10	54	38	60	61	19	41
A	43	1	34	14	5	9	11	26
D	17	25	51	21	3	42	24	27
C	49	13	55	30	63	37	36	22
F	47	6	40	64	29	59	7	4
E	28	44	32	50	48	57	46	18
H	45	12	16	35	8	20	2	23
G	31	33	62	56	39	53	15	52

先天排序 20

上卦 下卦	D	C	F	E	H	G	B	A
D	51	21	3	42	24	27	17	25
C	55	30	63	37	36	22	49	13
F	40	64	29	59	7	4	47	6
E	32	50	48	57	46	18	28	44
H	16	35	8	20	2	23	45	12
G	62	56	39	53	15	52	31	33
B	54	38	60	61	19	41	58	10
A	34	14	5	9	11	26	43	1

先天排序 21

下卦\上卦	A	C	F	H	E	G	B	D
A	1	14	5	11	9	26	43	34
C	13	30	63	36	37	22	49	55
F	6	64	29	7	59	4	47	40
H	12	35	8	2	20	23	45	16
E	44	50	48	46	57	18	28	32
G	33	56	39	15	53	52	31	62
B	10	38	60	19	61	41	58	54
D	25	21	3	24	42	27	17	51

先天排序 22

下卦＼上卦	F	E	H	G	B	A	D	C
F	29	59	7	4	47	6	40	64
E	48	57	46	18	28	44	32	50
H	8	20	2	23	45	12	16	35
G	39	53	15	52	31	33	62	56
B	60	61	19	41	58	10	54	38
A	5	9	11	26	43	1	34	14
D	3	42	24	27	17	25	51	21
C	63	37	36	22	49	13	55	30

先天排序 23

上卦 下卦	H	G	B	A	D	C	F	E
H	2	23	45	12	16	35	8	20
G	15	52	31	33	62	56	39	53
B	19	41	58	10	54	38	60	61
A	11	26	43	1	34	14	5	9
D	24	27	17	25	51	21	3	42
C	36	22	49	13	55	30	63	37
F	7	4	47	6	40	64	29	59
E	46	18	28	44	32	50	48	57

先天排序 24

下卦＼上卦	E	G	B	D	A	C	F	H
E	57	18	28	32	44	50	48	46
G	53	52	31	62	33	56	39	15
B	61	41	58	54	10	38	60	19
D	42	27	17	51	25	21	3	24
A	9	26	43	34	1	14	5	11
C	37	22	49	55	13	30	63	36
F	59	4	47	40	6	64	29	7
H	20	23	45	16	12	35	8	2

先天排序 25

上卦 下卦	G	E	C	A	B	D	F	H
G	52	53	56	33	31	62	39	15
E	18	57	50	44	28	32	48	46
C	22	37	30	13	49	55	63	36
A	26	9	14	1	43	34	5	11
B	41	61	38	10	58	54	60	19
D	27	42	21	25	17	51	3	24
F	4	59	64	6	47	40	29	7
H	23	20	35	12	45	16	8	2

先天排序 26

上卦 下卦	C	A	B	D	F	H	G	E
C	30	13	49	55	63	36	22	37
A	14	1	43	34	5	11	26	9
B	38	10	58	54	60	19	41	61
D	21	25	17	51	3	24	27	42
F	64	6	47	40	29	7	4	59
H	35	12	45	16	8	2	23	20
G	56	33	31	62	39	15	52	53
E	50	44	28	32	48	46	18	57

先天排序 27

上卦\下卦	E	A	B	F	D	H	G	C
E	57	44	28	48	32	46	18	50
A	9	1	43	5	34	11	26	14
B	61	10	58	60	54	19	41	38
F	59	6	47	29	40	7	4	64
D	42	25	17	3	51	24	27	21
H	20	12	45	8	16	2	23	35
G	53	33	31	39	62	15	52	56
C	37	13	49	63	55	36	22	30

易經的科學與藝術

先天排序 28

下卦＼上卦	B	D	F	H	G	E	C	A
B	58	54	60	19	41	61	38	10
D	17	51	3	24	27	42	21	25
F	47	40	29	7	4	59	64	6
H	45	16	8	2	23	20	35	12
G	31	62	39	15	52	53	56	33
E	28	32	48	46	18	57	50	44
C	49	55	63	36	22	37	30	13
A	43	34	5	11	26	9	14	1

先天排序 29

下卦\上卦	F	H	G	E	C	A	B	D
F	29	7	4	59	64	6	47	40
H	8	2	23	20	35	12	45	16
G	39	15	52	53	56	33	31	62
E	48	46	18	57	50	44	28	32
C	63	36	22	37	30	13	49	55
A	5	11	26	9	14	1	43	34
B	60	19	41	61	38	10	58	54
D	3	24	27	42	21	25	17	51

先天排序 30

上卦 下卦	D	H	G	C	E	A	B	F
D	51	24	27	21	42	25	17	3
H	16	2	23	35	20	12	45	8
G	62	15	52	56	53	33	31	39
C	55	36	22	30	37	13	49	63
E	32	46	18	50	57	44	28	48
A	34	11	26	14	9	1	43	5
B	54	19	41	38	61	10	58	60
F	40	7	4	64	59	6	47	29

先天排序 31

下卦＼上卦	H	F	D	B	A	C	E	G
H	2	8	16	45	12	35	20	23
F	7	29	40	47	6	64	59	4
D	24	3	51	17	25	21	42	27
B	19	60	54	58	10	38	61	41
A	11	5	34	43	1	14	9	26
C	36	63	55	49	13	30	37	22
E	46	48	32	28	44	50	57	18
G	15	39	62	31	33	56	53	52

先天排序 32

上卦 下卦	D	B	A	C	E	G	H	F
D	51	17	25	21	42	27	24	3
B	54	58	10	38	61	41	19	60
A	34	43	1	14	9	26	11	5
C	55	49	13	30	37	22	36	63
E	32	28	44	50	57	18	46	48
G	62	31	33	56	53	52	15	39
H	16	45	12	35	20	23	2	8
F	40	47	6	64	59	4	7	29

先天排序 33

下卦＼上卦	F	B	A	E	C	G	H	D
F	29	47	6	59	64	4	7	40
B	60	58	10	61	38	41	19	54
A	5	43	1	9	14	26	11	34
E	48	28	44	57	50	18	46	32
C	63	49	13	37	30	22	36	55
G	39	31	33	53	56	52	15	62
H	8	45	12	20	35	23	2	16
D	3	17	25	42	21	27	24	51

先天排序 34

上卦 / 下卦	A	C	E	G	H	F	D	B
A	1	14	9	26	11	5	34	43
C	13	30	37	22	36	63	55	49
E	44	50	57	18	46	48	32	28
G	33	56	53	52	15	39	62	31
H	12	35	20	23	2	8	16	45
F	6	64	59	4	7	29	40	47
D	25	21	42	27	24	3	51	17
B	10	38	61	41	19	60	54	58

先天排序 35

上卦 下卦	E	G	H	F	D	B	A	C
E	57	18	46	48	32	28	44	50
G	53	52	15	39	62	31	33	56
H	20	23	2	8	16	45	12	35
F	59	4	7	29	40	47	6	64
D	42	27	24	3	51	17	25	21
B	61	41	19	60	54	58	10	38
A	9	26	11	5	34	43	1	14
C	37	22	36	63	55	49	13	30

先天排序 36

上卦 下卦	C	G	H	D	F	B	A	E
C	30	22	36	55	63	49	13	37
G	56	52	15	62	39	31	33	53
H	35	23	2	16	8	45	12	20
D	21	27	24	51	3	17	25	42
F	64	4	7	40	29	47	6	59
B	38	41	19	54	60	58	10	61
A	14	26	11	34	5	43	1	9
E	50	18	46	32	48	28	44	57

二、後天卦排序

1	F	H	D	E	A	B	G	C
2	D	E	A	B	G	C	F	H
2'	H	E	A	G	B	C	F	D
3	A	B	G	C	F	H	D	E
4	G	C	F	H	D	E	A	B
4'	B	C	F	D	H	E	A	G
5	C	G	B	A	E	D	H	F
6	B	A	E	D	H	F	C	G
6'	G	A	E	H	D	F	C	B
7	E	D	H	F	C	G	B	A
8	H	F	C	G	B	A	E	D
8'	D	F	C	B	G	A	E	H
9	F	D	A	G	H	E	B	C
10	A	G	H	E	B	C	F	D
10'	D	G	H	B	E	C	F	A
11	H	E	B	C	F	D	A	G
12	B	C	F	D	A	G	H	E
12'	E	C	F	A	D	G	H	B
13	H	F	E	D	B	A	C	G
14	E	D	B	A	C	G	H	F
14'	F	D	B	C	A	G	H	E
15	B	A	C	G	H	F	E	D
16	C	G	H	F	E	D	B	A
16'	A	G	H	C	F	E	B	C
17	G	A	D	F	H	E	B	C
18	D	F	H	E	B	C	G	A
18'	A	F	H	B	E	C	G	D
19	H	E	B	C	G	A	D	F
20	B	C	G	A	D	F	H	E
20'	E	C	G	D	A	F	H	B
21	C	B	E	H	F	D	A	G
22	E	H	F	D	A	G	C	B
22'	B	H	F	A	D	G	C	C
23	F	D	A	G	C	B	E	H
24	A	G	C	B	E	H	F	D
24'	D	G	C	E	B	H	F	A

後天八卦排序表共有三十六組，組合方式是以後天八卦排序：坎（Ｆ）、坤（Ｈ）、震（Ｄ）、巽（Ｅ）、乾（Ａ）、兌（Ｂ）、艮（Ｇ）、離（Ｃ）為原型，再列分六種FHDEABGC、CGBAEDHF、FDAGHEBC、HFEDBACG、GADFHEBC、CBEHFDAG等模組，其次，將模組次序中以兩兩為一組數列進行調動，其中另有隨機次序相調之特例組合。（文／許婉婷）

◎後天排序（36組）

後天排序 1

上卦 / 下卦	F	H	D	E	A	B	G	C
F	29	7	40	59	6	47	4	64
H	8	2	16	20	12	45	23	35
D	3	24	51	42	25	17	27	21
E	48	46	32	57	44	28	18	50
A	5	11	34	9	1	43	26	14
B	60	19	54	61	10	58	41	38
G	39	15	62	53	33	31	52	56
C	63	36	55	37	13	49	22	30

後天排序 2

上卦／下卦	D	E	A	B	G	C	F	H
D	51	42	25	17	27	21	3	24
E	32	57	44	28	18	50	48	46
A	34	9	1	43	26	14	5	11
B	54	61	10	58	41	38	60	19
G	62	53	33	31	52	56	39	15
C	55	37	13	49	22	30	63	36
F	40	59	6	47	4	64	29	7
H	16	20	12	45	23	35	8	2

後天排序 3

下卦＼上卦	H	E	A	G	B	C	F	D
H	2	20	12	23	45	35	8	16
E	46	57	44	18	28	50	48	32
A	11	9	1	26	43	14	5	34
G	15	53	33	52	31	56	39	62
B	19	61	10	41	58	38	60	54
C	36	37	13	22	49	30	63	55
F	7	59	6	4	47	64	29	40
D	24	42	25	27	17	21	3	51

後天排序 4

上卦 下卦	A	B	G	C	F	H	D	E
A	1	43	26	14	5	11	34	9
B	10	58	41	38	60	19	54	61
G	33	31	52	56	39	15	62	53
C	13	49	22	30	63	36	55	37
F	6	47	4	64	29	7	40	59
H	12	45	23	35	8	2	16	20
D	25	17	27	21	3	24	51	42
E	44	28	18	50	48	46	32	57

後天排序 5

上卦 下卦	G	C	F	H	D	E	A	B
G	52	56	39	15	62	53	33	31
C	22	30	63	36	55	37	13	49
F	4	64	29	7	40	59	6	47
H	23	35	8	2	16	20	12	45
D	27	21	3	24	51	42	25	17
E	18	50	48	46	32	57	44	28
A	26	14	5	11	34	9	1	43
B	41	38	60	19	54	61	10	58

後天排序 6

上卦 下卦	B	C	F	D	H	E	A	G
B	58	38	60	54	19	61	10	41
C	49	30	63	55	36	37	13	22
F	47	64	29	40	7	59	6	4
D	17	21	3	51	24	42	25	27
H	45	35	8	16	2	20	12	23
E	28	50	48	32	46	57	44	18
A	43	14	5	34	11	9	1	26
G	31	56	39	62	15	53	33	52

易經 的科學與藝術

後天排序 7

上卦 下卦	C	G	B	A	E	D	H	F
C	30	22	49	13	37	55	36	63
G	56	52	31	33	53	62	15	39
B	38	41	58	10	61	54	19	60
A	14	26	43	1	9	34	11	5
E	50	18	28	44	57	32	46	48
D	21	27	17	25	42	51	24	3
H	35	23	45	12	20	16	2	8
F	64	4	47	6	59	40	7	29

後天排序 8

上卦 下卦	B	A	E	D	H	F	C	G
B	58	10	61	54	19	60	38	41
A	43	1	9	34	11	5	14	26
E	28	44	57	32	46	48	50	18
D	17	25	42	51	24	3	21	27
H	45	12	20	16	2	8	35	23
F	47	6	59	40	7	29	64	4
C	49	13	37	55	36	63	30	22
G	31	33	53	62	15	39	56	52

後天排序 9

上卦 下卦	G	A	E	H	D	F	C	B
G	52	33	53	15	62	39	56	31
A	26	1	9	11	34	5	14	43
E	18	44	57	46	32	48	50	28
H	23	12	20	2	16	8	35	45
D	27	25	42	24	51	3	21	17
F	4	6	59	7	40	29	64	47
C	22	13	37	36	55	63	30	49
B	41	10	61	19	54	60	38	58

後天排序 10

上卦 下卦	E	D	H	F	C	G	B	A
E	57	32	46	48	50	18	28	44
D	42	51	24	3	21	27	17	25
H	20	16	2	8	35	23	45	12
F	59	40	7	29	64	4	47	6
C	37	55	36	63	30	22	49	13
G	53	62	15	39	56	52	31	33
B	61	54	19	60	38	41	58	10
A	9	34	11	5	14	26	43	1

後天排序 11

下卦＼上卦	H	F	C	G	B	A	E	D
H	2	8	35	23	45	12	20	16
F	7	29	64	4	47	6	59	40
C	36	63	30	22	49	13	37	55
G	15	39	56	52	31	33	53	62
B	19	60	38	41	58	10	61	54
A	11	5	14	26	43	1	9	34
E	46	48	50	18	28	44	57	32
D	24	3	21	27	17	25	42	51

後天排序 12

下卦＼上卦	D	F	C	B	G	A	E	H
D	51	3	21	17	27	25	42	24
F	40	29	64	47	4	6	59	7
C	55	63	30	49	22	13	37	36
B	54	60	38	58	41	10	61	19
G	62	39	56	31	52	33	53	15
A	34	5	14	43	26	1	9	11
E	32	48	50	28	18	44	57	46
H	16	8	35	45	23	12	20	2

後天排序 13

上卦 下卦	F	D	A	G	H	E	B	C
F	29	40	6	4	7	59	47	64
D	3	51	25	27	24	42	17	21
A	5	34	1	26	11	9	43	14
G	39	62	33	52	15	53	31	56
H	8	16	12	23	2	20	45	35
E	48	32	44	18	46	57	28	50
B	60	54	10	41	19	61	58	38
C	63	55	13	22	36	37	49	30

後天排序 14

下卦＼上卦	A	G	H	E	B	C	F	D
A	1	26	11	9	43	14	5	34
G	33	52	15	53	31	56	39	62
H	12	23	2	20	45	35	8	16
E	44	18	46	57	28	50	48	32
B	10	41	19	61	58	38	60	54
C	13	22	36	37	49	30	63	55
F	6	4	7	59	47	64	29	40
D	25	27	24	42	17	21	3	51

後天排序 15

下卦＼上卦	D	G	H	B	E	C	F	A
D	51	27	24	17	42	21	3	25
G	62	52	15	31	53	56	39	33
H	16	23	2	45	20	35	8	12
B	54	41	19	58	61	38	60	10
E	32	18	46	28	57	50	48	44
C	55	22	36	49	37	30	63	13
F	40	4	7	47	59	64	29	6
A	34	26	11	43	9	14	5	1

66

後天排序 16

下卦\上卦	H	E	B	C	F	D	A	G
H	2	20	45	35	8	16	12	23
E	46	57	28	50	48	32	44	18
B	19	61	58	38	60	54	10	41
C	36	37	49	30	63	55	13	22
F	7	59	47	64	29	40	6	4
D	24	42	17	21	3	51	25	27
A	11	9	43	14	5	34	1	26
G	15	53	31	56	39	62	33	52

後天排序 17

上卦 下卦	B	C	F	D	A	G	H	E
B	58	38	60	54	10	41	19	61
C	49	30	63	55	13	22	36	37
F	47	64	29	40	6	4	7	59
D	17	21	3	51	25	27	24	42
A	43	14	5	34	1	26	11	9
G	31	56	39	62	33	52	15	53
H	45	35	8	16	12	23	2	20
E	28	50	48	32	44	18	46	57

後天排序 18

上卦 下卦	E	C	F	A	D	G	H	B
E	57	50	48	44	32	18	46	28
C	37	30	63	13	55	22	36	49
F	59	64	29	6	40	4	7	47
A	9	14	5	1	34	26	11	43
D	42	21	3	25	51	27	24	17
G	53	56	39	33	62	52	15	31
H	20	35	8	12	16	23	2	45
B	61	38	60	10	54	41	19	58

後天排序 19

上卦 下卦	H	F	E	D	B	A	C	G
H	2	8	20	16	45	12	35	23
F	7	29	59	40	47	6	64	4
E	46	48	57	32	28	44	50	18
D	24	3	42	51	17	25	21	27
B	19	60	61	54	58	10	38	41
A	11	5	9	34	43	1	14	26
C	36	63	37	55	49	13	30	22
G	15	39	53	62	31	33	56	52

後天排序 20

上卦 下卦	E	D	B	A	C	G	H	F
E	57	32	28	44	50	18	46	48
D	42	51	17	25	21	27	24	3
B	61	54	58	10	38	41	19	60
A	9	34	43	1	14	26	11	5
C	37	55	49	13	30	22	36	63
G	53	62	31	33	56	52	15	39
H	20	16	45	12	35	23	2	8
F	59	40	47	6	64	4	7	29

後天排序 21

上卦 下卦	F	D	B	C	A	G	H	E
F	29	40	47	64	6	4	7	59
D	3	51	17	21	25	27	24	42
B	60	54	58	38	10	41	19	61
C	63	55	49	30	13	22	36	37
A	5	34	43	14	1	26	11	9
G	39	62	31	56	33	52	15	53
H	8	16	45	35	12	23	2	20
E	48	32	28	50	44	18	46	57

後天排序 22

上卦 下卦	B	A	C	G	H	F	E	D
B	58	10	38	41	19	60	61	54
A	43	1	14	26	11	5	9	34
C	49	13	30	22	36	63	37	55
G	31	33	56	52	15	39	53	62
H	45	12	35	23	2	8	20	16
F	47	6	64	4	7	29	59	40
E	28	44	50	18	46	48	57	32
D	17	25	21	27	24	3	42	51

後天排序 23

上卦 下卦	C	G	H	F	E	D	B	A
C	30	22	36	63	37	55	49	13
G	56	52	15	39	53	62	31	33
H	35	23	2	8	20	16	45	12
F	64	4	7	29	59	40	47	6
E	50	18	46	48	57	32	28	44
D	21	27	24	3	42	51	17	25
B	38	41	19	60	61	54	58	10
A	14	26	11	5	9	34	43	1

後天排序 24

上卦 下卦	A	G	H	E	F	D	B	C
A	1	26	11	9	5	34	43	14
G	33	52	15	53	39	62	31	56
H	12	23	2	20	8	16	45	35
E	44	18	46	57	48	32	28	50
F	6	4	7	59	29	40	47	64
D	25	27	24	42	3	51	17	21
B	10	41	19	61	60	54	58	38
C	13	22	36	37	63	55	49	30

後天排序 25

上卦 下卦	G	A	D	F	H	E	B	C
G	52	33	62	39	15	53	31	56
A	26	1	34	5	11	9	43	14
D	27	25	51	3	24	42	17	21
F	4	6	40	29	7	59	47	64
H	23	12	16	8	2	20	45	35
E	18	44	32	48	46	57	28	50
B	41	10	54	60	19	61	58	38
C	22	13	55	63	36	37	49	30

易經 的科學與藝術

後天排序 26

上卦 下卦	D	F	H	E	B	C	G	A
D	51	3	24	42	17	21	27	25
F	40	29	7	59	47	64	4	6
H	16	8	2	20	45	35	23	12
E	32	48	46	57	28	50	18	44
B	54	60	19	61	58	38	41	10
C	55	63	36	37	49	30	22	13
G	62	39	15	53	31	56	52	33
A	34	5	11	9	43	14	26	1

後天排序 27

下卦＼上卦	A	F	H	B	E	C	G	D
A	1	5	11	43	9	14	26	34
F	6	29	7	47	59	64	4	40
H	12	8	2	45	20	35	23	16
B	10	60	19	58	61	38	41	54
E	44	48	46	28	57	50	18	32
C	13	63	36	49	37	30	22	55
G	33	39	15	31	53	56	52	62
D	25	3	24	17	42	21	27	51

後天排序 28

下卦＼上卦	H	E	B	C	G	A	D	F
H	2	20	45	35	23	12	16	8
E	46	57	28	50	18	44	32	48
B	19	61	58	38	41	10	54	60
C	36	37	49	30	22	13	55	63
G	15	53	31	56	52	33	62	39
A	11	9	43	14	26	1	34	5
D	24	42	17	21	27	25	51	3
F	7	59	47	64	4	6	40	29

後天排序 29

上卦 下卦	B	C	G	A	D	F	H	E
B	58	38	41	10	54	60	19	61
C	49	30	22	13	55	63	36	37
G	31	56	52	33	62	39	15	53
A	43	14	26	1	34	5	11	9
D	17	21	27	25	51	3	24	42
F	47	64	4	6	40	29	7	59
H	45	35	23	12	16	8	2	20
E	28	50	18	44	32	48	46	57

後天排序 30

下卦＼上卦	E	C	G	D	A	F	H	B
E	57	50	18	32	44	48	46	28
C	37	30	22	55	13	63	36	49
G	53	56	52	62	33	39	15	31
D	42	21	27	51	25	3	24	17
A	9	14	26	34	1	5	11	43
F	59	64	4	40	6	29	7	47
H	20	35	23	16	12	8	2	45
B	61	38	41	54	10	60	19	58

後天排序 31

上卦 下卦	C	B	E	H	F	D	A	G
C	30	49	37	36	63	55	13	22
B	38	58	61	19	60	54	10	41
E	50	28	57	46	48	32	44	18
H	35	45	20	2	8	16	12	23
F	64	47	59	7	29	40	6	4
D	21	17	42	24	3	51	25	27
A	14	43	9	11	5	34	1	26
G	56	31	53	15	39	62	33	52

後天排序 32

上卦 下卦	E	H	F	D	A	G	C	B
E	57	46	48	32	44	18	50	28
H	20	2	8	16	12	23	35	45
F	59	7	29	40	6	4	64	47
D	42	24	3	51	25	27	21	17
A	9	11	5	34	1	26	14	43
G	53	15	39	62	33	52	56	31
C	37	36	63	55	13	22	30	49
B	61	19	60	54	10	41	38	58

後天排序 33

下卦＼上卦	B	H	F	A	D	G	C	E
B	58	19	60	10	54	41	38	61
H	45	2	8	12	16	23	35	20
F	47	7	29	6	40	4	64	59
A	43	11	5	1	34	26	14	9
D	17	24	3	25	51	27	21	42
G	31	15	39	33	62	52	56	53
C	49	36	63	13	55	22	30	37
E	28	46	48	44	32	18	50	57

後天排序 34

上卦 下卦	F	D	A	G	C	B	E	H
F	29	40	6	4	64	47	59	7
D	3	51	25	27	21	17	42	24
A	5	34	1	26	14	43	9	11
G	39	62	33	52	56	31	53	15
C	63	55	13	22	30	49	37	36
B	60	54	10	41	38	58	61	19
E	48	32	44	18	50	28	57	46
H	8	16	12	23	35	45	20	2

後天排序 35

上卦\下卦	A	G	C	B	E	H	F	D
A	1	26	14	43	9	11	5	34
G	33	52	56	31	53	15	39	62
C	13	22	30	49	37	36	63	55
B	10	41	38	58	61	19	60	54
E	44	18	50	28	57	46	48	32
H	12	23	35	45	20	2	8	16
F	6	4	64	47	59	7	29	40
D	25	27	21	17	42	24	3	51

後天排序 36

下卦＼上卦	D	G	C	E	B	H	F	A
D	51	27	21	42	17	24	3	25
G	62	52	56	53	31	15	39	33
C	55	22	30	37	49	36	63	13
E	32	18	50	57	28	46	48	44
B	54	41	38	61	58	19	60	10
H	16	23	35	20	45	2	8	12
F	40	4	64	59	47	7	29	6
A	34	26	14	9	43	11	5	1

三、陰卦陽卦排序

陰卦為一組，陽卦為一組，形成【陰卦＋陽卦】或【陽卦＋陰卦】的排列組合，故名為陰卦陽卦。

1	H	E	C	B	A	D	F	G
2	A	D	F	G	H	E	C	B
3	H	C	E	B	A	F	D	G
4	A	F	D	G	H	C	E	B
5	H	C	B	E	A	F	G	D
6	A	F	G	D	H	C	B	E
7	E	H	C	B	D	A	F	G
8	D	A	F	G	E	H	C	B
9	E	C	H	B	D	F	A	G
10	D	F	A	G	E	C	H	B
11	E	C	B	H	D	F	G	A
12	D	F	G	A	E	C	B	H
13	C	H	E	B	F	A	D	G
14	F	A	D	G	C	H	E	B
15	C	E	H	B	F	D	A	G
16	F	D	A	G	E	C	H	B
17	C	E	B	H	F	D	G	A
18	F	D	G	A	C	E	B	H
19	B	H	E	C	G	A	D	F
20	G	A	D	F	B	H	E	C
21	B	E	H	C	G	D	A	F
22	G	D	A	F	B	E	H	C
23	B	E	C	H	G	D	F	A
24	G	D	F	A	B	E	C	H

排列構思：
1. 以第一組為例，【陰卦＋陽卦】ＨＥＣＢ為家中女性，由大至小排列，母、長女、中女、少女；與此對應男性由大而小ＡＤＦＧ，父、長男、中男、少男。
2. 其他排列方式以陰卦為例：先以Ｈ（母）最前，再排其他順序；次之由Ｄ（長女）最前，再排其他順序；再次由Ｃ（中女）最前，再排其他順序；最後Ｂ（少女）最前，再排其他順序。
3. 偶數卦，為前一卦之順序由前一卦【陰卦＋陽卦】改為【陽卦＋陰卦】而成，以第二組為例，男性由年長開始為ＡＤＦＧ，對應女性ＨＥＣＢ，即完成此類卦的排法。（文／鄭壹允）

◎陰卦陽卦（24組）

陰卦陽卦 1

下卦＼上卦	H	E	C	B	A	D	F	G
H	2	20	35	45	12	16	8	23
E	46	57	50	28	44	32	48	18
C	36	37	30	49	13	55	63	22
B	19	61	38	58	10	54	60	41
A	11	9	14	43	1	34	5	26
D	24	42	21	17	25	51	3	27
F	7	59	64	47	6	40	29	4
G	15	53	56	31	33	62	39	52

陰卦陽卦 2

下卦＼上卦	A	D	F	G	H	E	C	B
A	1	34	5	26	11	9	14	43
D	25	51	3	27	24	42	21	17
F	6	40	29	4	7	59	64	47
G	33	62	39	52	15	53	56	31
H	12	16	8	23	2	20	35	45
E	44	32	48	18	46	57	50	28
C	13	55	63	22	36	37	30	49
B	10	54	60	41	19	61	38	58

90

陰卦陽卦 3

上卦 下卦	H	C	E	B	A	F	D	G
H	2	35	20	45	12	8	16	23
C	36	30	37	49	13	63	55	22
E	46	50	57	28	44	48	32	18
B	19	38	61	58	10	60	54	41
A	11	14	9	43	1	5	34	26
F	7	64	59	47	6	29	40	4
D	24	21	42	17	25	3	51	27
G	15	56	53	31	33	39	62	52

陰卦陽卦 4

上卦 下卦	A	F	D	G	H	C	E	B
A	1	5	34	26	11	14	9	43
F	6	29	40	4	7	64	59	47
D	25	3	51	27	24	21	42	17
G	33	39	62	52	15	56	53	31
H	12	8	16	23	2	35	20	45
C	13	63	55	22	36	30	37	49
E	44	48	32	18	46	50	57	28
B	10	60	54	41	19	38	61	58

陰卦陽卦 5

下卦＼上卦	H	C	B	E	A	F	G	D
H	2	35	45	20	12	8	23	16
C	36	30	49	37	13	63	22	55
B	19	38	58	61	10	60	41	54
E	46	50	28	57	44	48	18	32
A	11	14	43	9	1	5	26	34
F	7	64	47	59	6	29	4	40
G	15	56	31	53	33	39	52	62
D	24	21	17	42	25	3	27	51

陰卦陽卦 6

上卦 下卦	A	F	G	D	H	C	B	E
A	1	5	26	34	11	14	43	9
F	6	29	4	40	7	64	47	59
G	33	39	52	62	15	56	31	53
D	25	3	27	51	24	21	17	42
H	12	8	23	16	2	35	45	20
C	13	63	22	55	36	30	49	37
B	10	60	41	54	19	38	58	61
E	44	48	18	32	46	50	28	57

陰卦陽卦 7

下卦＼上卦	E	H	C	B	D	A	F	G
E	57	46	50	28	32	44	48	18
H	20	2	35	45	16	12	8	23
C	37	36	30	49	55	13	63	22
B	61	19	38	58	54	10	60	41
D	42	24	21	17	51	25	3	27
A	9	11	14	43	34	1	5	26
F	59	7	64	47	40	6	29	4
G	53	15	56	31	62	33	39	52

陰卦陽卦 8

上卦 下卦	D	A	F	G	E	H	C	B
D	51	25	3	27	42	24	21	17
A	34	1	5	26	9	11	14	43
F	40	6	29	4	59	7	64	47
G	62	33	39	52	53	15	56	31
E	32	44	48	18	57	46	50	28
H	16	12	8	23	20	2	35	45
C	55	13	63	22	37	36	30	49
B	54	10	60	41	61	19	38	58

陰卦陽卦 9

下卦＼上卦	E	C	H	B	D	F	A	G
E	57	50	46	28	32	48	44	18
C	37	30	36	49	55	63	13	22
H	20	35	2	45	16	8	12	23
B	61	38	19	58	54	60	10	41
D	42	21	24	17	51	3	25	27
F	59	64	7	47	40	29	6	4
A	9	14	11	43	34	5	1	26
G	53	56	15	31	62	39	33	52

陰卦陽卦 10

上卦 下卦	D	F	A	G	E	C	H	B
D	51	3	25	27	42	21	24	17
F	40	29	6	4	59	64	7	47
A	34	5	1	26	9	14	11	43
G	62	39	33	52	53	56	15	31
E	32	48	44	18	57	50	46	28
C	55	63	13	22	37	30	36	49
H	16	8	12	23	20	35	2	45
B	54	60	10	41	61	38	19	58

陰卦陽卦 11

下卦 ＼ 上卦	E	C	B	H	D	F	G	A
E	57	50	28	46	32	48	18	44
C	37	30	49	36	55	63	22	13
B	61	38	58	19	54	60	41	10
H	20	35	45	2	16	8	23	12
D	42	21	17	24	51	3	27	25
F	59	64	47	7	40	29	4	6
G	53	56	31	15	62	39	52	33
A	9	14	43	11	34	5	26	1

陰卦陽卦 12

上卦 下卦	D	F	G	A	E	C	B	H
D	51	3	27	25	42	21	17	24
F	40	29	4	6	59	64	47	7
G	62	39	52	33	53	56	31	15
A	34	5	26	1	9	14	43	11
E	32	48	18	44	57	50	28	46
C	55	63	22	13	37	30	49	36
B	54	60	41	10	61	38	58	19
H	16	8	23	12	20	35	45	2

陰卦陽卦 13

下卦 \ 上卦	C	H	E	B	F	A	D	G
C	30	36	37	49	63	13	55	22
H	35	2	20	45	8	12	16	23
E	50	46	57	28	48	44	32	18
B	38	19	61	58	60	10	54	41
F	64	7	59	47	29	6	40	4
A	14	11	9	43	5	1	34	26
D	21	24	42	17	3	25	51	27
G	56	15	53	31	39	33	62	52

陰卦陽卦 14

下卦＼上卦	F	A	D	G	C	H	E	B
F	29	6	40	4	64	7	59	47
A	5	1	34	26	14	11	9	43
D	3	25	51	27	21	24	42	17
G	39	33	62	52	56	15	53	31
C	63	13	55	22	30	36	37	49
H	8	12	16	23	35	2	20	45
E	48	44	32	18	50	46	57	28
B	60	10	54	41	38	19	61	58

陰卦陽卦 15

下卦\上卦	C	E	H	B	F	D	A	G
C	30	37	36	49	63	55	13	22
E	50	57	46	28	48	32	44	18
H	35	20	2	45	8	16	12	23
B	38	61	19	58	60	54	10	41
F	64	59	7	47	29	40	6	4
D	21	42	24	17	3	51	25	27
A	14	9	11	43	5	34	1	26
G	56	53	15	31	39	62	33	52

易經的科學與藝術

陰卦陽卦 16

下卦＼上卦	F	D	A	G	C	E	H	B
F	29	40	6	4	64	59	7	47
D	3	51	25	27	21	42	24	17
A	5	34	1	26	14	9	11	43
G	39	62	33	52	56	53	15	31
C	63	55	13	22	30	37	36	49
E	48	32	44	18	50	57	46	28
H	8	16	12	23	35	20	2	45
B	60	54	10	41	38	61	19	58

陰卦陽卦 17

上卦 下卦	C	E	B	H	F	D	G	A
C	30	37	49	36	63	55	22	13
E	50	57	28	46	48	32	18	44
B	38	61	58	19	60	54	41	10
H	35	20	45	2	8	16	23	12
F	64	59	47	7	29	40	4	6
D	21	42	17	24	3	51	27	25
G	56	53	31	15	39	62	52	33
A	14	9	43	11	5	34	26	1

陰卦陽卦 18

下卦＼上卦	F	D	G	A	C	E	B	H
F	29	40	4	6	64	59	47	7
D	3	51	27	25	21	42	17	24
G	39	62	52	33	56	53	31	15
A	5	34	26	1	14	9	43	11
C	63	55	22	13	30	37	49	36
E	48	32	18	44	50	57	28	46
B	60	54	41	10	38	61	58	19
H	8	16	23	12	35	20	45	2

陰卦陽卦 19

上卦 / 下卦	B	H	E	C	G	A	D	F
B	58	19	61	38	41	10	54	60
H	45	2	20	35	23	12	16	8
E	28	46	57	50	18	44	32	48
C	49	36	37	30	22	13	55	63
G	31	15	53	56	52	33	62	39
A	43	11	9	14	26	1	34	5
D	17	24	42	21	27	25	51	3
F	47	7	59	64	4	6	40	29

陰卦陽卦 20

下卦＼上卦	G	A	D	F	B	H	E	C
G	52	33	62	39	31	15	53	56
A	26	1	34	5	43	11	9	14
D	27	25	51	3	17	24	42	21
F	4	6	40	29	47	7	59	64
B	41	10	54	60	58	19	61	38
H	23	12	16	8	45	2	20	35
E	18	44	32	48	28	46	57	50
C	22	13	55	63	49	36	37	30

陰卦陽卦 21

下卦＼上卦	B	E	H	C	G	D	A	F
B	58	61	19	38	41	54	10	60
E	28	57	46	50	18	32	44	48
H	45	20	2	35	23	16	12	8
C	49	37	36	30	22	55	13	63
G	31	53	15	56	52	62	33	39
D	17	42	24	21	27	51	25	3
A	43	9	11	14	26	34	1	5
F	47	59	7	64	4	40	6	29

陰卦陽卦 22

下卦＼上卦	G	D	A	F	B	E	H	C
G	52	62	33	39	31	53	15	56
D	27	51	25	3	17	42	24	21
A	26	34	1	5	43	9	11	14
F	4	40	6	29	47	59	7	64
B	41	54	10	60	58	61	19	38
E	18	32	44	48	28	57	46	50
H	23	16	12	8	45	20	2	35
C	22	55	13	63	49	37	36	30

陰卦陽卦 23

上卦 下卦	B	E	C	H	G	D	F	A
B	58	61	38	19	41	54	60	10
E	28	57	50	46	18	32	48	44
C	49	37	30	36	22	55	63	13
H	45	20	35	2	23	16	8	12
G	31	53	56	15	52	62	39	33
D	17	42	21	24	27	51	3	25
F	47	59	64	7	4	40	29	6
A	43	9	14	11	26	34	5	1

陰卦陽卦 24

上卦 下卦	G	D	F	A	B	E	C	H
G	52	62	39	33	31	53	56	15
D	27	51	3	25	17	42	21	24
F	4	40	29	6	47	59	64	7
A	26	34	5	1	43	9	14	11
B	41	54	60	10	58	61	38	19
E	18	32	48	44	28	57	50	46
C	22	55	63	13	49	37	30	36
H	23	16	8	12	45	20	35	2

四、陰陽混合排序

1	A	H	D	E	F	C	G	B
2	A	H	F	C	D	E	G	B
3	A	H	F	C	G	B	D	E
4	D	E	A	H	F	C	G	B
5	D	E	F	C	A	H	G	B
6	D	E	F	C	G	B	A	H
7	F	C	A	H	D	E	G	B
8	F	C	D	E	A	H	G	B
9	F	C	D	E	G	B	A	H
10	G	B	A	H	D	E	F	C
11	G	B	D	E	A	H	F	C
12	G	B	D	E	F	C	A	H
13	H	A	E	D	C	F	B	G
14	H	A	C	F	E	D	B	G
15	H	A	C	F	B	G	E	D
16	E	D	H	A	C	F	B	G
17	E	D	C	F	H	A	B	G
18	E	D	C	F	B	G	H	A
19	C	F	H	A	E	D	B	G
20	C	F	E	D	H	A	B	G
21	C	F	E	D	B	G	H	A
22	B	G	H	A	E	D	C	F
23	B	G	E	D	H	A	C	F
24	B	G	E	D	C	F	H	A

排列構思：

陰陽兩卦緊密相連，形成【陽陰＋陽陰＋陽陰＋陽陰】或【陰陽＋陰陽＋陰陽＋陰陽】的排列組合，故此組分類名為陰陽混合。

1. 以第一組為例，將家中成員由依長幼順序陽陰混合排列，ＡＨ（父母）；ＤＥ（長男、長女）；ＦＣ（中男、中女）；ＧＢ（少男、少女）。

2. 1-3組排列為ＡＨ（父母）在前，再排其他順序；4-6組排列為ＤＥ（長男、長女）在前，再排其他順序；7-9組為ＦＣ（中男、中女）在前，再排其他順序；最後10-12組，ＧＢ（少男、少女）在前，再排其他順序。

3. 13至24組同1-12組排列方式，但將陽陰換成陰陽，即完成此類卦的排法。（文／鄭壹允）

◎陰陽混合（24組）

陰陽混合 1

上卦 下卦	A	H	D	E	F	C	G	B
A	1	11	34	9	5	14	26	43
H	12	2	16	20	8	35	23	45
D	25	24	51	42	3	21	27	17
E	44	46	32	57	48	50	18	28
F	6	7	40	59	29	64	4	47
C	13	36	55	37	63	30	22	49
G	33	15	62	53	39	56	52	31
B	10	19	54	61	60	38	41	58

陰陽混合 2

下卦＼上卦	A	H	F	C	D	E	G	B
A	1	11	5	14	34	9	26	43
H	12	2	8	35	16	20	23	45
F	6	7	29	64	40	59	4	47
C	13	36	63	30	55	37	22	49
D	25	24	3	21	51	42	27	17
E	44	46	48	50	32	57	18	28
G	33	15	39	56	62	53	52	31
B	10	19	60	38	54	61	41	58

115

陰陽混合 3

上卦 下卦	A	H	F	C	G	B	D	E
A	1	11	5	14	26	43	34	9
H	12	2	8	35	23	45	16	20
F	6	7	29	64	4	47	40	59
C	13	36	63	30	22	49	55	37
G	33	15	39	56	52	31	62	53
B	10	19	60	38	41	58	54	61
D	25	24	3	21	27	17	51	42
E	44	46	48	50	18	28	32	57

陰陽混合 4

上卦 下卦	D	E	A	H	F	C	G	B
D	51	42	25	24	3	21	27	17
E	32	57	44	46	48	50	18	28
A	34	9	1	11	5	14	26	43
H	16	20	12	2	8	35	23	45
F	40	59	6	7	29	64	4	47
C	55	37	13	36	63	30	22	49
G	62	53	33	15	39	56	52	31
B	54	61	10	19	60	38	41	58

陰陽混合 5

上卦 下卦	D	E	F	C	A	H	G	B
D	51	42	3	21	25	24	27	17
E	32	57	48	50	44	46	18	28
F	40	59	29	64	6	7	4	47
C	55	37	63	30	13	36	22	49
A	34	9	5	14	1	11	26	43
H	16	20	8	35	12	2	23	45
G	62	53	39	56	33	15	52	31
B	54	61	60	38	10	19	41	58

陰陽混合 6

下卦＼上卦	D	E	F	C	G	B	A	H
D	51	42	3	21	27	17	25	24
E	32	57	48	50	18	28	44	46
F	40	59	29	64	4	47	6	7
C	55	37	63	30	22	49	13	36
G	62	53	39	56	52	31	33	15
B	54	61	60	38	41	58	10	19
A	34	9	5	14	26	43	1	11
H	16	20	8	35	23	45	12	2

陰陽混合 7

上卦 下卦	F	C	A	H	D	E	G	B
F	29	64	6	7	40	59	4	47
C	63	30	13	36	55	37	22	49
A	5	14	1	11	34	9	26	43
H	8	35	12	2	16	20	23	45
D	3	21	25	24	51	42	27	17
E	48	50	44	46	32	57	18	28
G	39	56	33	15	62	53	52	31
B	60	38	10	19	54	61	41	58

陰陽混合 8

上卦 下卦	F	C	D	E	A	H	G	B
F	29	64	40	59	6	7	4	47
C	63	30	55	37	13	36	22	49
D	3	21	51	42	25	24	27	17
E	48	50	32	57	44	46	18	28
A	5	14	34	9	1	11	26	43
H	8	35	16	20	12	2	23	45
G	39	56	62	53	33	15	52	31
B	60	38	54	61	10	19	41	58

陰陽混合 9

上卦 下卦	F	C	D	E	G	B	A	H
F	29	64	40	59	4	47	6	7
C	63	30	55	37	22	49	13	36
D	3	21	51	42	27	17	25	24
E	48	50	32	57	18	28	44	46
G	39	56	62	53	52	31	33	15
B	60	38	54	61	41	58	10	19
A	5	14	34	9	26	43	1	11
H	8	35	16	20	23	45	12	2

陰陽混合 10

上卦 下卦	G	B	A	H	D	E	F	C
G	52	31	33	15	62	53	39	56
B	41	58	10	19	54	61	60	38
A	26	43	1	11	34	9	5	14
H	23	45	12	2	16	20	8	35
D	27	17	25	24	51	42	3	21
E	18	28	44	46	32	57	48	50
F	4	47	6	7	40	59	29	64
C	22	49	13	36	55	37	63	30

陰陽混合 11

上卦 下卦	G	B	D	E	A	H	F	C
G	52	31	62	53	33	15	39	56
B	41	58	54	61	10	19	60	38
D	27	17	51	42	25	24	3	21
E	18	28	32	57	44	46	48	50
A	26	43	34	9	1	11	5	14
H	23	45	16	20	12	2	8	35
F	4	47	40	59	6	7	29	64
C	22	49	55	37	13	36	63	30

陰陽混合 12

上卦 下卦	G	B	D	E	F	C	A	H
G	52	31	62	53	39	56	33	15
B	41	58	54	61	60	38	10	19
D	27	17	51	42	3	21	25	24
E	18	28	32	57	48	50	44	46
F	4	47	40	59	29	64	6	7
C	22	49	55	37	63	30	13	36
A	26	43	34	9	5	14	1	11
H	23	45	16	20	8	35	12	2

陰陽混合 13

下卦＼上卦	H	A	E	D	C	F	B	G
H	2	12	20	16	35	8	45	23
A	11	1	9	34	14	5	43	26
E	46	44	57	32	50	48	28	18
D	24	25	42	51	21	3	17	27
C	36	13	37	55	30	63	49	22
F	7	6	59	40	64	29	47	4
B	19	10	61	54	38	60	58	41
G	15	33	53	62	56	39	31	52

陰陽混合 14

上卦 下卦	H	A	C	F	E	D	B	G
H	2	12	35	8	20	16	45	23
A	11	1	14	5	9	34	43	26
C	36	13	30	63	37	55	49	22
F	7	6	64	29	59	40	47	4
E	46	44	50	48	57	32	28	18
D	24	25	21	3	42	51	17	27
B	19	10	38	60	61	54	58	41
G	15	33	56	39	53	62	31	52

陰陽混合 15

下卦＼上卦	H	A	C	F	B	G	E	D
H	2	12	35	8	45	23	20	16
A	11	1	14	5	43	26	9	34
C	36	13	30	63	49	22	37	55
F	7	6	64	29	47	4	59	40
B	19	10	38	60	58	41	61	54
G	15	33	56	39	31	52	53	62
E	46	44	50	48	28	18	57	32
D	24	25	21	3	17	27	42	51

陰陽混合 16

下卦＼上卦	E	D	H	A	C	F	B	G
E	57	32	46	44	50	48	28	18
D	42	51	24	25	21	3	17	27
H	20	16	2	12	35	8	45	23
A	9	34	11	1	14	5	43	26
C	37	55	36	13	30	63	49	22
F	59	40	7	6	64	29	47	4
B	61	54	19	10	38	60	58	41
G	53	62	15	33	56	39	31	52

陰陽混合 17

下卦＼上卦	E	D	C	F	H	A	B	G
E	57	32	50	48	46	44	28	18
D	42	51	21		24	25	17	27
C	37	55	30	63	36		49	22
F	59	40	64	29			47	
H	20	16	35				45	23
A		34	14				43	26
B	61	54	38	60	19		58	41
G	53	62	56	39		33	31	52

陰陽混合 18

上卦\下卦	E	D	C	F	B	G	H	A
E	57	32	50	48	28	18	46	44
D	42	51	21	3	17	27	24	25
C	37	55	30	63	49	22	36	13
F	59	40	64	29	47	4	7	6
B	61	54	38	60	58	41	19	10
G	53	62	56	39	31	52	15	33
H	20	16	35	8	45	23	2	12
A	9	34	14	5	43	26	11	1

陰陽混合 19

下卦\上卦	C	F	H	A	E	D	B	G
C	30	63	36	13	37	55	49	22
F	64	29	7	6	59	40	47	4
H	35	8	2	12	20	16	45	23
A	14	5	11	1	9	34	43	26
E	50	48	46	44	57	32	28	18
D	21	3	24	25	42	51	17	27
B	38	60	19	10	61	54	58	41
G	56	39	15	33	53	62	31	52

陰陽混合 20

下卦 \ 上卦	C	F	E	D	H	A	B	G
C	30	63	37	55	36	13	49	22
F	64	29	59	40	7	6	47	4
E	50	48	57	32	46	44	28	18
D	21	3	42	51	24	25	17	27
H	35	8	20	16	2	12	45	23
A	14	5	9	34	11	1	43	26
B	38	60	61	54	19	10	58	41
G	56	39	53	62	15	33	31	52

陰陽混合 21

下卦＼上卦	C	F	E	D	B	G	H	A
C	30	63	37	55	49	22	36	13
F	64	29	59	40	47	4	7	6
E	50	48	57	32	28	18	46	44
D	21	3	42	51	17	27	24	25
B	38	60	61	54	58	41	19	10
G	56	39	53	62	31	52	15	33
H	35	8	20	16	45	23	2	12
A	14	5	9	34	43	26	11	1

陰陽混合 22

下卦＼上卦	B	G	H	A	E	D	C	F
B	58	41	19	10	61	54	38	60
G	31	52	15	33	53	62	56	39
H	45	23	2	12	20	16	35	8
A	43	26	11	1	9	34	14	5
E	28	18	46	44	57	32	50	48
D	17	27	24	25	42	51	21	3
C	49	22	36	13	37	55	30	63
F	47	4	7	6	59	40	64	29

135

陰陽混合 23

上卦 下卦	B	G	E	D	H	A	C	F
B	58	41	61	54	19	10	38	60
G	31	52	53	62	15	33	56	39
E	28	18	57	32	46	44	50	48
D	17	27	42	51	24	25	21	3
H	45	23	20	16	2	12	35	8
A	43	26	9	34	11	1	14	5
C	49	22	37	55	36	13	30	63
F	47	4	59	40	7	6	64	29

陰陽混合 24

上卦 下卦	B	G	E	D	C	F	H	A
B	58	41	61	54	38	60	19	10
G	31	52	53	62	56	39	15	33
E	28	18	57	32	50	48	46	44
D	17	27	42	51	21	3	24	25
C	49	22	37	55	30	63	36	13
F	47	4	59	40	64	29	7	6
H	45	23	20	16	35	8	2	12
A	43	26	9	34	14	5	11	1

137

易經的生活藝術：獲取當下的力量

元智大學 簡婉

　　《易經》是中國最古老的經典之一，也是一部最奧秘難解的書，雖歷經世世代代的窮究與鑽研，至今仍難窺盡其所隱含的意義與意境之全貌。此經的中心思想，係以陰陽兩元的對立統一來呈現世間萬象，透過一套組織化的符號系統演示出天地萬物的變化狀態，表現了中國古典文化的哲學觀、生命觀及宇宙觀。經分為《上經》三十卦，《下經》三十四卦，短短六十四卦，包含了由爻的變動所交織而成三百八十四種複雜情境，真可謂變化無窮。

　　歷代研究《易經》大致可分為兩個學派：義理派和象數派。義理派強調卦的涵義，象數派注重卦的象徵。義理派開發它的哲學價值，象數派則探求它的占卜功用。占卜因關乎人們現實生活的凶吉福禍之測，歷為世人之所趨，故而也成為一般最被熟悉、認知、甚至接觸的主要範疇。然而《易經》的影響何止於此，它其實遍及哲學、宗教、醫學、天文、算術、文學、音樂、藝術、軍事和武術等種種不同領域類別。不管從何角度去探索、解讀或詮釋，《易經》所富藏的精神內涵，深遂又簡單，千古而彌新，恆予人們無盡的啟發。

　　《易經》的基本精神，簡單地說，唯「易」而已。以東漢鄭玄著〈易論〉來解，「易一名而含三義：易簡一也；變易二也；不易三也。」這句話總括了「易」的三種意思：「簡易」、「變易」和「恆常不變」。意即宇宙萬物存在狀態有三：第一、順乎自然的，表以易和簡兩種性質；第二、時時在變易之中；第三、又保持一種恆常性。就如《詩經》所說「日就月將」或「如月之恆，如日之升」，日月運行是一種自然狀態，這是「簡易」；其位置、形狀卻又時時變化，這是「變易」；然而本體總是不變的，這是「不易」。這樣簡單的自然法則，是所謂的「天道」，其實也是我們人類生存的基本法則，即「人道」。然而在人生追逐過程中，我們常常背離了人性的單純，迷失了人生的原意，因而走向複雜、波折及困頓。

　　關於這點的領悟與體會，王立文老師不但是理論者並且也是實踐家。他從深厚的佛學基礎，跨入《易經》研究時，很快便契領其中要義並輕易地與他所熟悉的佛法做適切的結合，形成一門獨到的人生法則，如實地貫徹於生活之中。若從外審，他力行簡樸，回歸單純，應世以不即不離之法，似乎深諳「趨吉避凶」之理；若從內明，他胸有乾坤，縱橫自在，出入無礙，是真懂得處「易」之道。然他絕不僅僅止於「獨善其身」，更念及「兼善天下」，經常將其所悟的人生哲理，在課堂上或讀書會上曉以學子，或在生活上則分享友朋，唯願世人皆能從擾攘不安的塵世中，走向清平朗靜的道路。

　　《易經》的精神雖簡，但意涵卻複雜深遠，世人若真要完全懂得這部經典，著實不易。鑑此，王老師傾力探究之後，另立巧門，別開傳授方式，希望從最簡單而有益於世人學習的

角度引導入門，從而走向一條康莊的人生道路；故於全經六十四卦中，他特別將孔子最推薦的九個卦象奉為基本的學習目標。孔子在繫辭傳裡說明文王興易之後，即從六十四卦中選出九卦，教人自修其德，以防憂患於未然。這九卦就是：天澤履，地山謙，地雷復，雷風恆，山澤損，風雷益，澤水困，水風井，以及巽為風。因為道德培養從身心起，「是故履德之基也，謙德之柄也，復德之本也，恆德之固也，損德之脩也，益德之裕也，困德之辯也，井德之地也，巽德之制也。」

履，是履行、實踐之義。步步履行禮儀道德，是奠定人生德業的基石。謙，是謙讓、謙下。不自大矜誇，寬容異己，內省補缺，便是謙德。復，是回復、回歸之義。反求諸己，使外馳之心回歸本位，明心見性，就是回歸正道。恆，是持久、永久之義。人無恆心，事不可成，德不可立；故進德修業必須堅持，貫徹始終，才能使德業堅牢穩固。損，是減損、損去之義。老子說：「為學日益，為道日損，損之又損，以至於無為。」故修德必須減低欲望，減少過失，才能彰顯道德之光。益，是受益、充實之意。取聖賢智慧，納古今善言，增益心志，修補己所不能或不足，才能完善德業。困，是窮困、困頓之義。即窮困艱難之時，要以正確的態度因應，不怒不怨，安守本分，才能磨練心志，錘鍊人格。井，指水井。做人做事要有水井之德，身處下位，謙和敬上；而人生也當有水井之情懷，將自己道德智慧之水供人取用，與人分享。巽，為柔順、順應之義。道德之風，隱而不露，卻可利導人心；制宜有度，能以圓融無礙，順天應人，布德化民。綜合以上，九卦要義如卜：

履：道德的基礎，講禮節。
謙：道德的把柄，講謙虛。
復：回復至正道，改正錯誤。
恆：鞏固道德，堅持操守。
損：減損缺點及私欲。
益：增加自己的優點。
困：正確對待困境，則可分辨善惡。
井：道德立足之地，利人平台設立。
巽：制宜的道德，能因時因地制宜。

修此九卦必須對於起心動念處有細密的觀察，務使念念分明，心靈回復到清明本體，才算德業圓滿，故此九卦實為人生修心養德之鑰。不論時代變遷如何，它依舊是人生處事指南，是學《易》的最佳入門之道。古言：「福禍自招」，正是《易經》對於個人命運的啟發，大都不出這九卦有關修心修福的概念。所以，孔子說：「易之為書也，不可遠。」在任何情形下，它都會適合我們的人生，也就是我們隨時隨地都離不開它所指涉的範圍。但人類的行為顯然愈走愈偏離了自然之道，尤其是二十一世紀科技文明顛峰的當今，面對各種天災人禍的頻仍，已經到了一個危急存亡的關口。這時《易經》的千古明訓益發地令人感受到超越時空的意義非凡，不但指出了文明發展違反自然法則的慘痛後果，同時也示出人類思維體

系的誤謬及價值觀念的扭曲所帶給自身困境的苦痛結果。當代西方哲人艾克哈特・托勒（簡稱托勒）在許多力作中便如此深徹悟道：人類現在面臨最大的危機，就是個體小我心智的功能失調所致。

孔子說：「作易者，其有憂患乎！」指的是文王是在憂患中作《易經》，他在遭逢人生極大痛苦時，在牢獄中作了這篇《易經・繫辭》的文章。同樣懷有憂患意識，但不同的是王老師並非出於個人因素，而是與托勒一樣，有感於當前人類整體命運的困頓係緣由於集體心智的偏差，故將其所深諳的《易經》之義結合托勒所體悟的真理，提出一個既可供世人修德參考，復可適應時代精神需求的新解，試圖從心靈的層面，來導正人類在物質生活的迷失以及在精神生活的迷思。他的做法是將前述關乎品德培養的九卦，再加上個人體解的三卦，合為十二卦，成為四組箴言，每組三卦，即：觀困損、履謙復、恆臨井、巽益泰。透過王老師融通的智慧，賦予這四組箴言以新義，對照托勒的內覺理論，以全然不同的論點，探討人類心靈空間與自然環境之間的問題。

首句「觀困損」，指的是人類遭遇的困境與損失，這可從大處及小處分別觀察。若從大處看，如全球暖化問題，引發天災人禍不斷，造成生態環境的破壞以及生命財物的損失，甚而危及人類整體的生存。這些困損現象皆導由於人類集體意識的偏差以及錯誤的生活哲學，包括無止的追求、不盡的浪費以及不斷地從大自然中獲取資源，「竭澤而漁」以飽私慾。若從小處看，我們個身所處的困損，不外乎事業與健康，在全球經濟海嘯吞噬了我們心血累積的財物之後，不但造成我們精神的焦慮失常，也衝擊我們未來生涯的秩序。經濟崩解呼應著氣候劇變，是一體兩面的問題，根源於個人的強調自我、過於功利、不知節制；更確切的說，集體困損是始於個人，又反過頭來殃及個人。這正是《易經》點出的問題所在：個人未能安守本分、不知進退節制，以致於釀成全人類的災禍，惟今解決之道，便是要因應以正確的態度。

正確的因應之道，應回歸自然本體，並從身心實踐起，這便是第二句「履謙復」所闡揚的重點。人類對於自然宇宙生命的認知極為淺薄狹猛，卻自認是萬物之首，視自然一切皆為我有，主宰在我，長期地對它不擇手段地進行摧殘破壞，予取予求；昧於人類與萬物共同生命體的事實，強行將自己分離於自然之外，切斷與所有存在事物的有機聯繫，造成人和本體長期分離，導致了極端無知和毀滅性的行為。這一切都出於人類自私與傲慢的心態，以為人定勝天，藐視自然力，若不積極修正這樣的意識形態和心智模式，則人類浩劫不遠。修復之道在於「履」，身體力行。第一做要到「謙」，謙和有禮，「謙，尊而光」，能懂得謙遜，知所節制，尊重其他生物的生存權力，才能贏得人類為萬物之尊的稱號。其次做到「復」，復歸本體，即是要回過頭反求諸己，認清自己的缺點，修正自己的觀念與行為，覺知人是自然的一員，與世界共為一體。而後「履，和而至」，就能與一切萬物和睦相處，並立足於自然界而不敗。按照托勒的理論，人類要真正認識自己，喚醒沈睡已久的覺性，體悟自己與自

體萬物一體的實相，才能享有生命的圓滿與來自宇宙本體的喜悦。

人類一旦回復到永恆的本體之中，便可擁有無限的能量與智慧，時時帶著活在當下的警醒與臨在，不做無意識的雜思，並以利他的精神，將自己光明的能量與智慧像井水般源源不絕地供給與社會大眾，同享靈性之光，這是第三句「恆臨井」的題旨。這裡「臨」的觀念，有別於傳統《易經》之義，而採托勒所謂「臨在」之説。「臨在」本身是個當下存有的狀態，一個存有的動態，以英文字presenting來表達。它是思想背後一個更深層的自我（即自性），當我們放下思想時，心智流中便會出現的一個無念的間隙，也許很短，但在這間隙中會讓人感到內在某種安祥和平靜。隨著不斷地練習，安靜和平安的感受會變長加深，同時感受到一種內在深處所散發出來的微妙喜悦，那就是本體的喜悦。在全然臨在之中，不但會更警覺、更清醒，且生命的能量更提升。這便是無我（selfless）的境界，是一種與本體合一的自然狀態。在這狀態下，我們與其他人或生命生物的關係都將是愛的關係，如炬火般地永不止熄、光亮無比。

將這種這份光愛的關係，臨在的覺醒，美好的德行，傳達於社會大眾之中，風行草偃於人心，導正社會的不良風氣，改正人們的偏頗行為，從而蘊藉出良好的社會能力，在生活上使人人豐衣足食，安居樂業，在精神上使人人崇尚美德，注重心靈，當「國」與「民」均泰之時，世界便走向大同康泰的境地，此即最後一句「巽益泰」的總結。 這也是托勒一直宣揚的本意：唯有轉化人類意識（心智）才能轉變人類的命運。人類自恃超強智力，主宰地球，沒有從平等心出發看待一切動植物的生存權，任意揮霍自然資源，破壞自然生態，終招致天災人禍不斷的惡果。為挽救人類浩劫的命運，每個人必須重新出發，回歸本體之心，與萬物共扶持，與自然共和諧，與宇宙共一體。托勒説：「人類最終的目的和命運就是，藉由生活在與整體有意識的合一，與宇宙智性有意識的協調一致之中，將新的向度帶進這個世界。」

過去人類社會一直存活於一個錯誤的世界觀上，認為科技萬能，忽略了人心的力量。愛因斯坦説，科學不是用來幹「有用」之事，而是始於「無用」之時，也就是，科學應該不是用來控制自然，而是用來瞭解自然的，但不幸的是，它不但被用來挖掘自然的秘密，並且也用來控制和支配自然，破壞了人與自然之間的和諧。目前人類的危機不止是環境等問題，而是一個更深遠的危機，是人與自然之間關係的斷裂，除非我們完全改變自己的意識形態與生活行為，否則前途無望。這就是托勒的著作在全球之所以如此盛行的原因，象徵著另一個意義，就是人類真的有心想要改變現狀。他的文章像黑暗中的一道光明，教導人們應活在當下，處於臨在態，覺知所處之周遭現象並明覺自己之思維、情緒，這樣，內心則可獲得平和與安定，充滿喜悦與真愛。在全然地臨在之中，人們無憂無慮、自由自在又充沛著創造力，一個新世界便會降臨。在這個新世界中，人們的意識高度將足以解決目前人類的困頓慘況而達到益泰的境界。人類目前的災變危機或許正是逼著人類意識高度提升的轉機呢！王老師認為中國古老的易經對急劇變化的新世紀，正展現其嶄新的意義與深遠的智慧。

國家圖書館出版品預行編目資料

易經的科學與藝術 / 王立文等作. – 初版. –
臺北縣深坑鄉：揚智文化, 民 99.05
　　面；　公分. （元智通識叢書跨域系
列；1）

ISBN 978-957-818-956-0（精裝）

1.易經 2.科技藝術 3.美學

901　　　　　　　　　　　　99008197

元智通識叢書跨域系列

易經的科學與藝術

作　　　　者	：	王立文、簡婉、許婉婷、鄭壹允
倡　印　者	：	元智大學
著　作　權 財　產　人	：	王立文教授
出　版　社	：	揚智文化事業股份有限公司
發　行　人	：	葉忠賢
地　　　址	：	台北縣深坑鄉北深路三段260號8樓
電　　　話	：	(02) 8662-6826
傳　　　眞	：	(02) 2664-7633
網　　　址	：	http://www.ycrc.com.tw
電　子　信　箱	：	service@ycrc.com.tw
印　　　刷	：	鼎易印刷事業股份有限公司
I　S　B　N	：	978-957-818-956-0
初 版 一 刷	：	99年5月
定　　　價	：	新台幣 350元